郭彥文 編著

填空遊戲：

基礎篇 2

趣味玩成語

一起來玩有趣的
成語填空遊戲吧

了有易於記憶的成語接龍
於減少錯字外，還有詳細的
釋及由來讓你不再對成語感到陌生與棘手！

i-smart

智學堂
智慧是學習的殿堂

國家圖書館出版品預行編目資料

趣味玩成語填空遊戲：基礎篇 / 郭彥文 編著.
-- 初版. -- 新北市：智學堂文化，民103.02
　　面；　　公分. -- (學習系列；9)
　　ISBN 978-986-5819-24-8(平裝)
　　1.填字遊戲 2.漢語 3.成語
997.7　　　　　　　　　　　　102019103

學習系列：09

趣味玩成語填空遊戲：基礎篇2

編　　著 — 郭彥文
出 版 者 — 智學堂文化事業有限公司
執行編輯 — 林子凌
美術編輯 — 林子凌
地　　址 — 22103　新北市汐止區大同路3段194號9樓之1
　　　　　　TEL　（02）8647-3663
　　　　　　FAX　（02）8647-3660

總 經 銷 — 永續圖書有限公司
劃撥帳號 — 18669219
出 版 日 — 2014年02月

法律顧問 — 方圓法律事務所　涂成樞律師
cvs 代 理 — 美璟文化有限公司
　　　　　　TEL　（02）27239968
　　　　　　FAX　（02）27239668

Contents
目錄

趣味玩成語填空遊戲：
Funny Idiom Games
基礎篇2

一代宗師・一

Funny Idiom Games

趣味玩成語填空遊戲：
基礎篇2

第一步

 ## 成語接龍

克嗣良裘→裘弊金盡→盡忠竭力→力排眾議→

議論風發→發蒙振槁→槁木死灰→灰頭土臉→

臉紅耳熱→熱可炙手→手不釋卷→卷帙浩繁→

繁弦急管→管禿唇焦→焦唇乾肺→肺石風清→

清微淡遠→遠求騏驥→驥子龍文→文房四侯→

侯門如海→海北天南→南冠楚囚→囚首垢面→

面授機宜→宜喜宜嗔→嗔目切齒→齒牙餘惠→

惠風和暢→暢所欲言→言之有理→理正詞直→

直上青雲→雲雨巫山→山長水遠

 ## 成語解釋

克嗣良裘：比喻能繼承父祖的事業。同「克紹箕裘」。

裘弊金盡：皮袍破了，錢用完了。比喻境況困難。

盡忠竭力：竭：盡。用盡氣力，竭盡忠誠。

力排眾議：力：竭力；議：議論、意見。竭力排除各種意議論，使自己的意見占上風。

議論風發：形容談論廣泛、生動而又風趣。

發蒙振槁：蒙：遮蓋，指物品上的罩物；振：搖動。把蒙在物體上的東西揭掉，把將要落的樹葉摘下來。比喻事情很容易做到。同「發蒙振落」。

槁木死灰：枯乾的樹木和火滅後的冷灰。比喻心情極端消沉，對一切事情無動於衷。

灰頭土臉：指面容污穢。

臉紅耳熱：形容感情激動或害羞的樣子。

熱可炙手：火熱可以灼手。比喻權勢顯赫。同「炙手可熱」。

手不釋卷：釋：放下；卷：指書籍。書本不離手。形容勤奮好學。

卷帙浩繁：卷帙：書籍或書籍的篇章。形容書籍很多或一部書的部頭很大。

繁弦急管：形容各種樂器同時演奏的熱鬧情景。

管禿唇焦：筆寫禿了，嘴唇說乾了。比喻交涉過程中費了很大的氣力。

焦唇乾肺：指憂心如焚，肺為之枯乾。

肺石風清：百姓可以站在上面控訴地方官。比喻法庭裁判公

正。

清微淡遠：清雅微妙，淡泊深遠。

遠求騏驥：騏驥：良馬。到遠方去尋求良馬。比喻各處訪求人才。

驥子龍文：驥子：千里馬；龍文：駿馬名，舊時多指神童。原為佳子弟的代稱。後多比喻英才。

文房四侯：指筆、硯、紙、墨。古人戲稱筆為管城侯毛元銳，硯為即墨侯石虛中，紙為好時侯楮知白，墨為松滋侯易玄光，故稱四侯。

侯門如海：侯門：舊指顯貴人家；海：形容深。侯門像大海那樣深邃。比喻舊時相識的人，後因地位懸殊而疏遠隔絕。

海北天南：形容萬里之遙，相距極遠。亦形容地區各異。

南冠楚囚：南冠：楚國在南方，因此稱楚冠為南冠。本指被俘的楚國囚犯。後泛稱囚犯或戰俘。

囚首垢面：像監獄裡的犯人，好久沒有理髮和洗臉。形容不注意清潔、修飾。

面授機宜：授：給予，附於；機宜：機密之事。當面指示處理事務的方針、辦法等。

宜喜宜嗔：指生氣時高興時都很美麗。同「宜嗔宜喜」。

嗔目切齒：嗔目：發怒時睜大眼睛。瞪大眼睛，咬緊牙齒。形容極端憤怒的樣子。

齒牙餘惠：謂幫人說好話。

惠風和暢：惠：柔和；和：溫和；暢：舒暢。柔和的風，使人感到溫暖、舒適。

暢所欲言：暢：盡情，痛快。暢快地把要說的話都說出來。

言之有理：說的話有道理。

理正詞直：道理正當，言詞樸直。

直上青雲：直上：直線上升。比喻官運亨通，直登高位。

雲雨巫山：原指古代神話傳說巫山神女興雲降雨的事。後稱男女歡合。

山長水遠：比喻道路遙遠艱險。

 成語故事

【發蒙振槁】

　　西漢時，掌管封舜事務的主爵都尉汲黯，是位忠正耿直的大臣。他不考慮個人安危，經常向年輕的漢武帝直言進諫。有個名叫董仲舒的讀書人向武帝提出建議，將諸子百家的學說作為邪說，予以禁止，獨尊孔子及其儒家經典，以透過文化上的統治，達到政治上的統一。這就是所謂的「罷黜百家，獨尊儒術」。後來，武帝採納這個建議，到處表示要以仁義治天下。

汲黯覺得武帝這種表示是言不由衷的。有一次，他當著許多儒生的面批評武帝說：「陛下內心的欲望很多，嘴上卻說要以仁義治天下。這哪裡像古代聖賢唐堯、虞舜的樣子呢？」武帝聽了無言以答，非常難堪地離去。

　　有人對汲黯說，你這樣當面得罪皇帝，遲早會出事的，汲黯不以爲然地說：「皇帝設置百官，難道是爲了讓他們光說好話，而使皇帝陷入不義的污泥裡去嗎？」

　　不久，淮南王劉安準備反叛。他對公孫弘並不放在眼裡，怕的倒是汲黯。爲此，特地告誡手下人千萬不要在汲黯那裡露了馬腳。他說，汲黯此人愛好直言進諫，能爲節義而死，很難迷惑他。至於丞相公孫弘，對付他就像揭開蒙蓋在眼睛上的障礙，振落樹上的枯葉那樣容易。

【南冠楚囚】

　　西元前584年，楚共王興兵伐鄭國，晉景公出兵援鄭，大敗楚軍。楚官員鐘儀被俘，囚禁在軍需庫中，他每天戴著楚國的帽子面南而站，思念自己的祖國。兩年後，晉景公發現了他，請他彈琴，並親自釋放他回楚國，讓他爲兩國和平出力。

 成語練習

請把下面以「一」字結尾的成語補充完整。

（　）（　）如一　　　　（　）（　）如一

（　）（　）歸一　　　　（　）（　）歸一

（　）（　）借一　　　　（　）（　）不一

（　）（　）不一　　　　（　）（　）失一

（　）（　）劃一　　　　（　）（　）第一

（　）（　）借一　　　　（　）（　）為一

（　）（　）當一　　　　（　）（　）得一

請把下面的成語補充完整。

（　）風（　）雨　　　　（　）風（　）雨

（　）風（　）雨　　　　（　）風（　）雨

（　）風（　）雨　　　　（　）風（　）雨

（　）風（　）雨　　　　（　）風（　）雨

（　）風（　）雨　　　　（　）風（　）雨

（　）風（　）雨　　　　（　）風（　）雨

※解答在192頁。

 ## 成語接龍

遠交近攻→攻心為上→上情下達→達官要人→
人心不古→古往今來→來者不拒→拒之門外→
外柔內剛→剛愎自用→用其所長→長久之計→
計功補過→過目不忘→忘年之交→交臂相失→
失驚倒怪→怪力亂神→神奸巨蠹→蠹國病民→
民脂民膏→膏火自煎→煎豆摘瓜→瓜瓞綿綿→
綿裡薄材→材茂行潔→潔身自好→好吃懶做→
做剛做柔→柔腸百結→結不解緣→緣慳命蹇→
蹇諤匪躬→躬行節儉→儉故能廣

 ## 成語解釋

遠交近攻： 聯絡距離遠的國家，進攻鄰近的國家。這是戰國時
秦國採取的一種外資策略。後也指待人處世的一種手段。

攻心為上：從思想上瓦解敵人的鬥志為上策。

上情下達：下面的情況或意見能夠通達於上。

達官要人：猶言達官貴人。指地位高的大官和出身侯門、身價顯赫的人。

人心不古：古：指古代的社會風尚。指人心奸詐、刻薄，沒有古人淳厚。

古往今來：從古到今。泛指很長一段時間。

來者不拒：對於有所求而來的人或送上門來的東西概不拒絕。

拒之門外：拒：拒絕。把人擋在門外，不讓其進入，形容拒絕協商或共事。

外柔內剛：柔：柔弱；內：內心。外表柔和而內心剛正。

剛愎自用：愎：任性；剛愎：強硬回執；自用：自以為是。十分固執自信，不考慮別人的意見。

用其所長：使用人的專長。

長久之計：計：計畫，策略。長遠的打算。

計功補過：計：考定；失：過失。考定一個人的功績以彌補其過失。

過目不忘：看過就不忘記。形容記憶力非常強。

忘年之交：年輩不相當而結交為友。

交臂相失：猶言交臂失之。比喻遇到了機會而又當面錯過。

失驚倒怪：猶失驚打怪。驚恐；慌張。

怪力亂神：指關於怪異、勇力、叛亂、鬼神之事。

神奸巨蠹：指有勢力的奸狡惡人。

蠹國病民：危害國家和人民。同「蠹國害民」。

民脂民膏：脂、膏：脂肪。比喻人民用血汗換來的財富。多用於指反動統治階級壓榨人民來養肥自己的場合。

膏火自煎：比喻有才學的人因才得禍。

煎豆摘瓜：比喻親屬相殘。

瓜瓞綿綿：瓞：小瓜；綿綿：延續不斷的樣子。如同一根連綿不斷的藤上結了許多大大小小的瓜一樣。引用為祝頌子孫昌盛。

綿裡薄材：力量小，沒有什麼才能。

材茂行潔：才智豐茂，行為廉潔。

潔身自好：保持自己純潔，不同流合污。也指怕招惹是非，只顧自己好，不關心公眾事情。

好吃懶做：好：喜歡、貪於。貪於吃喝，懶於做事。

做剛做柔：指用各種方法進行勸說。

柔腸百結：柔和的心腸打了無數的結；形容心中鬱結著許多愁苦。

結不解緣：緣：緣分。形容男女熱戀，不能分開。也指兩者有不可分開的緣分。

緣慳命蹇：緣：緣分。慳：吝儉，欠缺。蹇：不順利。緣分淺

薄，命運不好，

蹇諤匪躬：指爲君國而忠直諫諍。同「蹇蹇匪躬」。

躬行節儉：躬行：親自踐行。親自做到節約勤儉。

儉故能廣：平素儉省，所以能夠富裕。

 成語故事

【遠交近攻】

　　遠交近攻，語出《戰國策·秦策》：「範雎曰：『王不如遠交而近攻，得寸，則王之寸；得尺，亦王之尺也。』」這是范雎說服秦王的一句名言。遠交近攻，是分化瓦解敵方聯盟，各個擊破，結交遠離自己的國家而先攻打鄰國的戰略性謀略。

　　戰國末期，七雄爭霸。秦國經商鞅變法之後，勢力發展最快。秦昭王開始圖謀吞併六國，獨霸中原。西元前270年，秦昭王準備興兵伐齊。范雎此時向秦昭王獻上「遠交近攻」之策，阻止秦國攻齊。他說：齊國勢力強大，離秦國又很遠，攻打齊國，部隊要經過韓、魏兩國。軍隊派少了，難以取勝；多派軍隊，打勝了也無法佔有齊國土地。不如先攻打鄰國韓、魏，逐步推進。爲了防止齊國與韓、魏結盟，秦昭王派使者主動與齊國結盟。其後四十餘年，秦始皇繼續堅持「遠交近攻」之策，

遠交齊楚，首先攻下韓、魏，然後又從兩翼進兵，攻破趙、燕，統一北方；攻破楚國，平定南方；最後把齊國也收拾了。秦始皇征戰十年，終於實現了統一中國的願望。

【人心不古】

劉時中是元朝著名散曲家之一。元順帝天曆二年，江西大旱，劉時中見到災民受難的情況，於是作了兩套散曲《端正好》，上呈江西道廉訪使高納麟。

第一套的內容陳述饑荒時「穀不登，麥不長」，民無以食的悲慘遭遇，而且憤怒地斥責了奸商富豪趁火打劫的罪行，展現元代社會嚴重的階級壓榨。

第二套則是揭露官吏的無能與違法亂紀。他形容一群暴發戶般的官員為「沒見識的街市匹夫」，彼此狼狽為奸，勾結作惡，終日將精力耗費在吃喝嫖賭，完全不顧百姓生計。並申辯說：「不是我要講他們的壞話，但怎麼能眼睜睜地看著邪惡戰勝正義？現在的人根本完全喪失了舊時代的淳樸，明明是人，但行事卻如禽獸一般。」

後來「人心不古」演變為成語，用來感歎現在的人，失去古人的忠厚淳樸。

【瓜瓞綿綿】

中國傳統吉祥圖案，來源於《詩經》中的《綿》，其首句「綿綿瓜瓞」四字，成為一種祝願子孫昌盛，興旺發達的吉祥圖畫的名稱。瓞即小瓜，瓜瓞綿綿的涵義為瓜剛長的時候很小，但其蔓不絕，會逐漸長大，綿延滋生。傳統的《綿綿瓜瓞》圖式有兩類，一類是瓜連藤蔓枝葉，另一類還加上蝴蝶圖案，取蝶與瓞同音。此圖清代尤多。

 ## 成語練習

請將成語和它所對應的歇後語連線。

光棍種地　　·　　·鋌而走險

叫花子打了碗·　　·血債累累

太監讀聖旨　·　　·輕描淡寫

大肚子走鋼絲·　　·言而無信

屠戶的帳本　·　　·自食其力

白開水畫畫　·　　·傾家蕩產

口傳家書　　·　　·照本宣科

請把下面的疊字成語補充完整。

儀表（　）（　）　　野心（　）（　）

議論（　）（　）　　威風（　）（　）

死氣（　）（　）　　氣勢（　）（　）

俯仰（　）（　）　　血淚（　）（　）

童山（　）（　）　　氣息（　）（　）

鴻飛（　）（　）　　小時（　）（　）

※解答在193頁。

第三步

 成語接龍

廣結良緣→緣鵠飾玉→玉石俱焚→焚香膜拜→
拜賜之師→師出無名→名標青史→史無前例→
例行差事→事危累卵→卵覆鳥飛→飛米轉芻→
芻蕘之見→見義必為→為叢驅雀→雀小臟全→
全軍覆沒→沒衷一是→是非口舌→舌鋒如火→
火燒火燎→燎若觀火→火上加油→油光可鑒→
鑒空衡平→平步青霄→霄壤之殊→殊路同歸→
歸全反真→真才實學→學而不厭→厭故喜新→
新陳代謝→謝庭蘭玉→玉潔松貞

 成語解釋

廣結良緣：多做善事，以得到眾人的讚賞。

緣鵠飾玉：以因緣時會而攀登高位。

玉石俱焚：俱：全，都；焚：燒。美玉和石頭一樣燒壞。比喻好壞不分，同歸於盡。

焚香膜拜：燒香跪拜，以表尊敬服從之意。同「焚香禮拜」。

拜賜之師：用以諷刺爲復仇而又失敗的出兵。

師出無名：師：軍隊；名：名義，引申爲理由。出兵沒有正當理由。也引申爲做某事沒有正當理由。

名標青史：標：寫明；青史：古代在竹簡上記事，因稱史書。把姓名事蹟記載在歷史書籍上。形容功業巨大，永垂不朽。

史無前例：歷史上從來沒有過的事。指前所未有。

例行差事：指按照規定或慣例處理的公事。

事危累卵：事情危險得像堆起來的蛋一樣。形容形勢極端危險。

卵覆鳥飛：鳥飛走了，卵也打破了。比喻兩頭空，一無所得。

飛米轉芻：指迅速運送糧草。同「飛芻挽粟」。

芻蕘之見：芻蕘：割草打柴的人。認爲自己的意見很淺陋的謙虛說法。

見義必爲：指看到正義的事情就去做。

爲叢驅雀：叢：叢林；驅：趕。把雀趕到叢林。比喻不會團結人，把一些本來可以團結的人趕到敵對方面去。

雀小臟全：比喻事物體積或規模雖小，具備的內容卻很齊全。

全軍覆沒：整個軍隊全部被消滅。比喻事情徹底失敗。

沒衷一是： 不能決定哪個是對的。形容意見分歧，沒有一致的看法。

是非口舌： 因說話引起的誤會或糾紛。

舌鋒如火： 比喻話說得十分尖銳。

火燒火燎： 燎：燒。被火燒烤。比喻心裡非常著急或身上熱得難受。

燎若觀火： 指事理清楚明白，如看火一般。

火上加油： 在一旁助威增加他人的憤怒或助長事態的發展。

油光可鑒： 形容非常光亮潤澤。

鑒空衡平： 猶言明察持平。

平步青霄： 指人一下子升到很高的地位上去。同「平步青雲」。

霄壤之殊： 霄：雲霄，也指天。壤：土地。天和地般不同。形容差別很大。亦作「天壤之別」。

殊路同歸： 比喻採取不同的方法而得到相同的結果。同「殊塗同歸」。

歸全反真： 回歸到完善的、原本的境界。

真才實學： 真正的才能和學識。

學而不厭： 厭：滿足。學習總感到不滿足。形容好學。

厭故喜新： 討厭舊的，喜歡新的。

新陳代謝： 陳：陳舊的；代：替換；謝：凋謝，衰亡。指生物

體不斷用新物質代替舊物質的過程。也指新事物不斷產生發展，代替舊的事物。

謝庭蘭玉：比喻能光耀門庭的子侄。

玉潔松貞：像玉一樣潔淨，如松一般堅貞。形容品德高尚。

 ## 成語故事

【事危累卵】

　　春秋時，晉國有個晉靈公，貪圖安逸，講究享樂。他有吃不盡的珍饈美味，穿不盡的綾羅綢緞，有很多美女侍奉，但他覺得還不夠。一天，他突發奇想，想要修築一個九層高臺，用來登高望遠，俯瞰全國各地。於是，他下旨把全國的財力、人力都集中起來修築這個高臺。農民都被征來修高臺，連很多婦女也被征來做為後勤，做飯送水，這樣土地就荒蕪了。許多大臣認為，一個國家如果整天這樣浪費國力，十分危險，都想向晉靈公進言，勸他別這麼做。可是晉靈公早就下了口諭：「誰敢進諫我修高臺這件事，全部殺無赦！」這麼一來，誰也不敢進了，眼看著形勢越來越嚴重。

　　這時，有個叫荀息的大臣說：「我得向國君進言勸阻。」大家都說：「這可是一件危險的事啊。」「你們放心，我自有

辦法。」於是荀息就求見晉靈公。晉靈公知道荀息肯定是來阻止他修九層高臺的，於是他摘下弓來，拿一支箭搭到弦上拉開，一手夾著箭，一手拿著弓，說：「讓他進來吧。」

荀息進來一看，晉靈公箭搭在弦上，看著他說：「荀息，你來幹什麼？我知道你來幹什麼。」「大王，您說我來幹什麼？」「你是來諫阻我修九層高臺的吧？你不要說，看見這支箭了嗎？只要你一說這話，我這手一鬆就把你射死了。」「大王，您怎麼知道我是來勸阻您修高臺的？我說了嗎？沒有呀。大王，我是有一項本領，能夠逗您高興，想在您面前展示展示，我是為了這個來的。」

晉靈公一聽來了興趣，馬上把弓箭放到一邊，說：「你有什麼可供我觀賞的技能？讓我看看。」「大王，我可以把這十二個棋子疊起來，然後在這上邊再堆九個雞蛋，還能讓它不倒下來，您信嗎？」晉靈公當然不相信，「給你試試看。」

於是荀息就讓手下人拿來十二個棋子，把它們擺了起來，又讓人拿來一筐雞蛋，一個接著一個往上擺，晉靈公看得全神貫注，情不自禁地說：「危險！太危險了！」荀息說：「您別急，還有比這更危險的呢。」「還有什麼比這更危險？」「更危險的？晉國就快滅亡了。現在農民都不種地，女人們都在燒水送飯，糧食自然也就沒了，國庫空虛。鄰國都知道我國的財力已經不行了，都在磨槍擦劍，準備要進攻我們。他們一興兵

我們晉國可就亡了。大王您說這不是更危險的事嗎？」聽了這一番話後，晉靈公突然醒悟過來，於是便立即降旨，不再修高臺了。

【學而不厭】

春秋時期，孔子在教學上有豐富的經驗，常常與學生們一同研討問題，為學生解決各種疑難問題，他鼓勵學生培養良好的品德，深入鑽研，提出「學而時習之，溫故而知新」，學生讚揚孔子教學的耐心，孔子謙遜地說：「學而不厭，誨人不倦。」

 成語練習

猜一猜，下列謎語的謎底都是成語，請把它補充完整。

新紀錄　　　　　———　史（　）（　）例

世界第二大洲　　———　（　）（　）之地

且聽下回分解　　———　書不（　）（　）

口試　　　　　　———　（　）而不（　）

青年　　　　　　———　（　）（　）如春

冠亞軍　　　　　———　數（　）數（　）

伴奏　　　　————　（　）聲（　）和

請用意思相近的詞補充下面的成語。

（　）奇（　）豔　　　　（　）油（　）醋

五（　）六（　）　　　　（　）山（　）野

（　）江（　）海　　　　民（　）民（　）

無（　）無（　）　　　　火（　）火（　）

報（　）雪（　）　　　　山（　）地（　）

千（　）百（　）　　　　（　）天（　）理

※解答在194頁。

第四步

 ## 成語接龍

貞松勁柏→柏舟之節→節哀順變→變動不居→
居軸處中→中流一壺→壺漿簞食→食不充饑→
饑不遑食→食不充口→口碑載道→道傍之築→
築岩釣渭→渭陽之情→情不可卻→卻之不恭→
恭而有禮→禮先一飯→飯來開口→口不二價→
價廉物美→美益求美→美男破老→老淚縱橫→
橫草之功→功敗垂成→成名成家→家至戶察→
察察為明→明珠彈雀→雀目鼠步→步步高升→
升堂拜母→母難之日→日不我與

 ## 成語解釋

貞松勁柏：以松柏的堅貞勁直，比喻人的高尚節操。

柏舟之節：指婦女喪夫後守節不嫁。同「柏舟之誓」。

節哀順變：節：節制；變：事變。抑制哀傷，順應變故。用來慰唁死者家屬的話。

變動不居：指事物不斷變化，沒有固定的形態。

居軸處中：指身居重要職位。

中流一壺：壺：指瓠類，繫之可以不沉。比喻珍貴難得。

壺漿簞食：原謂竹籃中盛著飯食，壺中盛著酒漿茶水，以歡迎王者的軍隊。後多用指百姓歡迎、慰勞自己所擁護的軍隊。

食不充饑：猶言食不果腹。指吃不飽肚子，形容生活貧困。

饑不遑食：形容全神貫注地忙於事務。同「饑不暇食」。

食不充口：不能吃飽肚子。形容生活艱難困苦。

口碑載道：口碑：比喻群眾口頭稱頌像文字刻在碑上一樣；載：充滿；道：道路。形容群眾到處都在稱讚。

道傍之築：比喻無法成功的事。

築岩釣渭：指賢士隱居待時。

渭陽之情：渭陽：渭水的北邊。傳說秦康公送其舅重耳返晉，直到渭水之北。指甥舅間的情誼。

情不可卻：情面上不能推卻。

卻之不恭：卻：推卻。指對別人的邀請、贈與等，如果拒絕接受，就顯得不恭敬。

恭而有禮：恭：恭敬；禮：禮節。恭敬又有禮節。

禮先一飯：指在禮節上自己年歲稍長。一飯，猶言一頓飯，

喻指極短的時間。也指在禮節上先有恩惠與人。同「禮先壹飯」。

飯來開口：指吃現成飯。形容不勞而獲，坐享其成。同「飯來張口」。

口不二價：指賣物者不說兩種價錢。

價廉物美：廉：便宜。東西價錢便宜，品質又好。

美如冠玉：原比喻只是外表好看。後形容男子長相漂亮。

玉關人老：借指久戍思歸之情。

老淚縱橫：縱橫：交錯。老人淚流滿面，形容極度悲傷或激動。

橫草之功：橫草：把草踩倒。如同將草踩倒的那樣功勞。比喻輕微的功勞。

功敗垂成：垂：接近，快要。事情在將要成功的時候卻失敗。

成名成家：樹立名聲，成為專家。

家至戶察：到每家每戶去察看。

察察為明：察察：分析明辨；明：精明。形容專在細枝末節上顯示精明。

明珠彈雀：用珍珠打鳥雀。比喻得到的補償不了失去的。

雀目鼠步：比喻惶恐之極。

步步高升：步步：表示距離很短；高升：往上升。指職位不斷上升。

升堂拜母：升：登上；堂：古代指宮室的前屋。拜見對方的母親。指互相結拜爲友好人家。

母難之日：指自己的生日。

日不我與：時日不等待我。極言應抓緊時間。

 成語故事

【卻之不恭】

　　戰國時期，孟子的學生萬章向孟子請教人際交往的問題，孟子認爲對人應該恭敬。萬章說：「一再推卻，拒絕別人的禮物是不恭敬的，爲什麼？」孟子說：「高貴的人送東西給你，你如果拒絕就是不恭敬的，因此你應該接受。」（受之有愧，卻之不恭）

【老淚縱橫】

　　西元757年，杜甫得到唐肅宗的許可回家探親，在回家途中親眼看到安史之亂所造成的種種慘境。鄰居問他戰爭何時才能結束，並訴說家鄉的苦難：「地沒有耕種，孩子們被逼去打仗……」說到傷心處，鄉親們老淚縱橫，杜甫只好仰天長歎。

【明珠彈雀】

　　魯哀公聽說顏闔非常賢明，就派人給他送禮物請他出山。貧窮的顏闔沒有接受。莊子就此事發表感慨，顏闔無意於富貴，富資送上門，他不歡迎。這樣的人難得。而那些不惜犧牲生命去追求富貴就如同「以隋侯之珠，彈千仞之雀」一樣不值得。

 成語練習

成語連用，請根據已給出的成語填空，使意思連貫。

當局者迷，（　）（　）者（　）

空前絕後，（　）（　）無雙

君子愛財，（　）之有（　）

君子報仇，（　）（　）不（　）

皮之不存，（　）將焉（　）

循環往復，（　）而（　）始

請根據下面的提示寫出正確的成語。

蘇武，吃雪，毛氈＿＿＿＿＿＿＿＿＿＿＿＿＿＿＿＿

王獻之，管子，豹子＿＿＿＿＿＿＿＿＿＿＿＿＿＿＿＿

樂昌公主，鏡子，重聚＿＿＿＿＿＿＿＿＿＿＿＿＿＿＿＿＿＿

彈琴，知音，鐘子期和俞伯牙＿＿＿＿＿＿＿＿＿＿＿＿＿

趙高，鹿，馬＿＿＿＿＿＿＿＿＿＿＿＿＿＿＿＿＿＿＿＿＿＿

搬家，鄰居，孟子＿＿＿＿＿＿＿＿＿＿＿＿＿＿＿＿＿＿＿

竹子，書寫，罪大惡極＿＿＿＿＿＿＿＿＿＿＿＿＿＿＿＿＿

※解答在195頁。

 成語接龍

與世沉浮→浮湛連蹇→蹇蹇匪躬→躬蹈矢石→

石火電光→光宗耀祖→祖武宗文→文修武偃→

偃兵修文→文不加點→點金成鐵→鐵中錚錚→

錚錚鐵骨→骨肉離散→散言碎語→語長心重→

重氣輕命→命若懸絲→絲竹筦弦→弦外之意→

意出望外→外巧內嫉→嫉賢妒能→能言善辯→

辯口利辭→辭嚴誼正→正冠納履→履盈蹈滿→

滿腹經綸→綸音佛語→語近指遠→遠矚高瞻→

瞻望諮嗟→嗟來之食→食生不化

 成語解釋

與世沉浮：與：和，同；世：指世人；沉浮：隨波逐流。隨大流，大家怎樣，自己也怎樣。

浮湛連蹇：指宦海浮沉，遭遇坎坷。

蹇蹇匪躬：蹇，通「謇」。指為君國而忠直諫諍。亦作「謇諤匪躬」。

躬蹈矢石：指將帥親臨前線，冒著敵人的箭矢礌石，不怕犧牲自己。

石火電光：形容事物像閃電和石火一樣一瞬間就消逝。

光宗耀祖：宗：宗族；祖：祖先。指子孫做了官出了名，使祖先和家族都榮耀。

祖武宗文：祖襲武王，尊崇文王。指尊崇祖先。

文修武偃：禮樂教化大行而武力征伐偃息。指天下太平。

偃兵修文：停止武事，振興文教。同「偃武修文」。

文不加點：點：塗上一點，表示刪去。文章一氣呵成，無須修改。形容文思敏捷，寫作技巧純熟。

點金成鐵：用以比喻把好文章改壞。也比喻把好事辦壞。

鐵中錚錚：錚錚：金屬器皿相碰的聲音。比喻才能出眾的人。

錚錚鐵骨：比喻人的剛正不阿，堅強不屈的骨氣。

骨肉離散：骨肉：指父母兄弟子女等親人。比喻親人分散，不能團聚。

散言碎語：猶言閒言碎語。嘮叨些與正事無關的話。

語長心重：言辭懇切，情意深長。

重氣輕命：指看重義行而輕視生命。

命若懸絲：比喻生命垂危。

絲竹筦弦：絲：指絃樂器；竹：指管樂器。琴瑟簫笛等樂器的總稱。也指音樂。同「絲竹管弦」。

弦外之意：弦：樂器上發音的絲線。比喻言外之意，即在話裡間接透露，而不是明說出來的意思。

意出望外：出乎意料。

外巧內嫉：外貌乖巧，內心刻忌。猶言口蜜腹劍。

嫉賢妒能：對品德、才能比自己強的人心懷嫉妒。

能言善辯：能：善於。形容能說會道，有辯才。

辯口利辭：指善辯的口才，犀利的言辭。形容能言善辯。

辭嚴誼正：言辭嚴厲，義理正大。同「辭嚴義正」。

正冠納履：端正帽子，穿好鞋子。古時講李樹下不要弄帽子，瓜田裡不要弄鞋子，以避免有偷李摸瓜的嫌疑。亦作「正冠李下」。

履盈蹈滿：指榮顯至極。

滿腹經綸：經綸：整理絲縷，引申為人的才學、本領。形容人極有才幹和智謀。

綸音佛語：比喻不由得不服從的話。

語近指遠：語言淺近，含意深遠。指，本旨。

遠矚高瞻：猶言高瞻遠矚。

瞻望咨嗟：咨嗟：讚歎。左顧右看，不停地讚美。形容感觸頗

深。

嗟來之食：指帶有侮辱性的施捨。

食生不化：指生吞活剝，不善靈活運用。

 成語故事

【嗟來之食】

　　戰國時期，各諸侯國互相征戰，老百姓不得太平，如果再加上天災，老百姓就沒法活了。這一年，齊國大旱，一連3個月沒下雨，田地乾裂，莊稼全死了，窮人吃完了樹葉吃樹皮，吃完了草苗吃草根，眼看著一個個都要被餓死了。可是富人家裡的糧倉堆得滿滿的，他們依舊吃香的喝辣的。

　　有一個富人名叫黔敖，看著窮人一個個餓得東倒西歪，他反而幸災樂禍。他想拿出點糧食給災民們吃，但又擺出一副救世主的架子，他把做好的窩窩頭擺在路邊，施捨給過往的饑民們。每當過來一個饑民，黔敖便丟過去一個窩窩頭，並且傲慢地叫著：「叫化子，給你吃吧！」有時候，過來一群人，黔敖便丟出去好幾個窩頭讓饑民們互相爭搶，黔敖在一旁嘲笑地看著他們，十分開心，覺得自己真是大恩大德的活菩薩。

　　這時，有一個瘦骨嶙峋的饑民走過來，只見他滿頭亂蓬蓬

的頭髮，衣衫襤褸，將一雙破爛不堪的鞋子用草繩綁在腳上，他一邊用破舊的衣袖遮住面孔，一邊搖搖晃晃地邁著步，由於幾天沒吃東西了，他已經支撐不住自己的身體，走起路來有些東倒西歪了。

　　黔敖看見這個饑民的模樣，便特意拿了兩個窩窩頭，還盛了一碗湯，對著這個饑民大聲吆喝著：「喂，過來吃！」饑民像沒聽見似的，沒有理他。黔敖又叫道：「喂，聽到沒有？給你吃的！」只見那饑民突然精神振作起來，瞪大雙眼看著黔敖說：「收起你的東西吧，我寧願餓死也不願吃這樣的嗟來之食！」最後那個人饑餓而死。

　　本來，救濟、幫助別人實意而不要以救世主自居。對於善意的幫助是可以接受的；但是，面對「嗟來之食」，倒是那位有骨氣的饑民的精神，值得我們讚揚。

 成語練習

請根據下面的俗語補充成語。

一問搖頭三不知 —— 三（ ）其（ ）

一人傳虛，萬人傳實 —— 三人（ ）（ ）

重賞之下必有勇夫 —— （ ）（ ）分明

上樑不正下樑歪　　————　　上（　）下（　）

三人同行小的苦　　————　　少不（　）（　）

寧爲玉碎不爲瓦全　　————　　捨（　）取（　）

請將下面的成語補充完整。

有（　）有（　）　　　　有（　）有（　）

有（　）有（　）　　　　有（　）有（　）

有（　）有（　）　　　　有（　）有（　）

有（　）有（　）　　　　有（　）有（　）

無（　）無（　）　　　　無（　）無（　）

無（　）無（　）　　　　無（　）無（　）

無（　）無（　）　　　　無（　）無（　）

無（　）無（　）　　　　無（　）無（　）

※解答在196頁。

 成語接龍

化鴟為鳳→鳳皇於蜚→蜚短流長→長轡遠御→
御溝紅葉→葉瘦花殘→殘羹冷炙→炙手可熱→
熱心苦口→口誦心惟→惟口起羞→羞人答答→
答非所問→問安視寢→寢皮食肉→肉眼凡夫→
夫貴妻榮→榮古陋今→今雨新知→知止不殆→
殆無子遺→遺簪墮履→履薄臨深→深谷為陵→
陵穀變遷→遷延羈留→留連不捨→捨短取長→
長齋繡佛→佛口蛇心→心焦如焚→焚林而狩→
狩岳巡方→方枘圓鑿→鑿龜數策

 成語解釋

化鴟為鳳：比喻能以德化民，變惡為善。鴟，貓頭鷹，古人以
為凶鳥。

鳳皇於蜚：比喻夫妻和好恩愛。常用以祝人婚姻美滿。同「鳳凰於飛」。

蜚短流長：指散播謠言，中傷他人。

長轡遠御：（1）放長韁繩，駕馬遠行。比喻帝王用某種政策、手段羈縻邊遠地區。（2）比喻駕馭創作方式從容達，進而到寫作的理想境界。

御溝紅葉：御溝：流經宮苑的河道。指紅葉題詩的故事，後用以比喻男女奇緣。

葉瘦花殘：比喻女人的衰老。

殘羹冷炙：指吃剩的飯菜。也比喻別人施捨的東西。

炙手可熱：手摸上去感到熱得燙人。比喻權勢大，氣焰盛，使人不敢接近。

熱心苦口：形容熱心懇切地再三勸告。

口誦心惟：誦：朗讀；惟：思考。口中朗誦，心裡思考。

惟口起羞：指言語不慎，招致羞辱。

羞人答答：答答：害羞的樣子。形容自己感覺難為情。

答非所問：回答的不是所問的內容。

問安視寢：指古代諸侯、王室子弟侍奉父母的孝禮。同「問安視膳」。

寢皮食肉：（1）形容仇恨之深。（2）借指勇武的行為或精神。

肉眼凡夫：肉眼：佛經中說有，天、肉慧、法佛五眼，肉眼為肉身之眼，也泛指俗眼；凡夫：指凡人。指塵世平常的人。

夫貴妻榮：指丈夫尊貴，妻子也隨之光榮。見「夫榮妻貴」。

榮古陋今：推崇古代，苛責現今。同「榮古虐今」。

今雨新知：比喻新近結交的朋友。

知止不殆：殆：危險。知道適可而止的人就不會遇到危險。引伸為勸人行事不要過分。

殆無子遺：殆：幾乎；子遺：剩餘。幾乎沒有一點餘剩。

遺簪墮履：比喻舊物或故情。同「遺簪墜屨」。

履薄臨深：比喻身處險境，必須十分謹慎。

深谷為陵：深谷變成山陵。常喻人世間的重大變遷。

陵穀變遷：陵：大土山；穀：兩山之間的夾道。丘陵變山谷，山谷變丘陵。比喻世事變遷，高下易位。

遷延羈留：猶言拖延滯留。

留連不捨：依戀著不願離去。形容依依惜別的情貌。同「留戀不捨」。

捨短取長：短：短處，缺點；長：長處，優點。不計較別人缺點，取其長處，予以錄用。

長齋繡佛：長齋：終年吃素；繡佛：刺繡的佛像。吃長齋於佛像之前。形容修行信佛。

佛口蛇心：佛的嘴巴，蛇的心腸。比喻話雖說得好聽，心腸卻

極狠毒。

心焦如焚：心裡焦躁，像著了火一樣。形容心情焦灼難忍。

焚林而狩：比喻取之不留餘地，只顧眼前利益，不顧長遠利益。

狩岳巡方：指帝王巡狩方嶽。

方枘圓鑿：枘：榫頭；鑿：榫眼。方枘裝不進圓鑿。比喻格格不入，不能相合。

鑿龜數策：龜：鑽灼龜甲，看灼開的裂紋推測吉凶；數策：數蓍草的莖，從分組計數中判斷吉凶。指古人用龜甲蓍草來蔔筮吉凶。

 成語故事

【殘羹冷炙】

唐玄宗晚年，不理朝政，只是寵愛楊貴妃。天寶六年，玄宗下詔，應試天下來選拔人才。

三十六歲的詩人杜甫正好在長安，聽了消息很高興。不料，考完後，主考官李林甫宣佈無一人入選。李林甫回玄宗說：「天下的英才早被我們網羅光了，沒有漏掉一個。」玄宗聽了很高興。

杜甫沒想到是這樣的結果，十分苦悶。為了維持生計，他只得以「賓客」的身份，穿梭於達官貴人之間，過著寄人籬下的生活。汝陽王府、鄭駙馬府、韋丞相府都是杜甫經常出沒的地方，他常常陪著王公大臣詩酒宴遊，大家喝得高興時，寫首詩助助酒興，大家玩得高興時，寫首賦助助遊興，這樣持續了九年。

　　在一首詩中他描述自己的生活：「每天一大早就去敲富人的家門，每天晚上跟著人家的高頭大馬，風塵僕僕的回來。得到的每一碗剩菜和剩飯（殘羹與冷炙），都飽含著悲涼和辛苦。」不久安史之亂爆發，杜甫又開始了更加淒涼的流亡生活。

【炙手可熱】

　　唐玄宗李隆基年輕時是一個很有作為的皇帝，但是，唐玄宗後來任用李林甫為丞相，政治開始腐敗。西元745年，他封楊玉環為貴妃，縱情聲色，奢侈荒淫，政治越來越腐敗了。楊貴妃有個堂兄叫楊釗。由於楊貴妃得寵，楊釗也平步青雲，做了禦史，唐玄宗還賜名「國忠」。不久，李林甫死了，唐玄宗便任命楊國忠做丞相，把朝廷政事全部交給楊國忠處理。一時之間，楊家兄妹權勢熏天，他們結黨營私，把整個朝廷搞得烏煙瘴氣，以致不久以後就爆發了安祿山、史思明的叛亂。可當

時，楊家兄妹仍過著花天酒地、窮奢極欲的生活。

　　西元753年3月3日，楊貴妃等人到曲江邊遊春野宴，轟動一時。詩人杜甫對楊家兄妹這種只顧自己享樂，不管人民死活的行為極為憤慨，寫出了著名的《麗人行》一詩，大膽揭露和深刻諷刺了楊家兄妹生活的奢侈和權勢的顯赫。「炙手可熱勢絕倫，慎莫近前丞相嗔！」便是詩中的二句。這兩句詩的意思是：楊家權重位高，勢焰的人，沒有人能與之相比；你千萬不要走近前去，以免惹得丞相發怒生氣。

 ## 成語練習

請根據下面這首詩補充成語。

《風》唐・李嶠
解落三秋葉，能開二月花。
過江千尺浪，入竹萬竿斜。

（　）（　）其德　　　（　）（　）知秋
揭（　　）而起　　　春（　）（　）月
（　）言（　）語　　　知（　）（　）改
得寸進（　　）　　　心（　　）目明
胸有成（　　）　　　（　　）酒閒茶

明（　）（　）懷　　　　（　　　）衣衣人
目不（　　）視　　　襟（　　　）帶湖

請將下面的成語和與其相關的人物連線。

千載難逢・　　　　　　・秦始皇

文不加點・　　　　　　・諸葛亮

明鏡高懸・　　　　　　・柳公權

料事如神・　　　　　　・曹植

瓜田李下・　　　　　　・韓愈

下筆成章・　　　　　　・禰衡

※解答在197頁。

第七步

 成語接龍

八花九裂→裂土分茅→茅廬三顧→顧複之恩→
恩不放債→債臺高築→築舍道傍→傍花隨柳→
柳泣花啼→啼天哭地→地下修文→文婪武嬉→
嬉皮笑臉→臉紅筋暴→暴衣露冠→冠蓋如雲→
雲霧迷蒙→蒙昧無知→知我罪我→我負子戴→
戴高帽兒→兒女姻親→親冒矢石→石火風燈→
燈紅酒綠→綠女紅男→男婚女嫁→嫁狗隨狗→
狗續侯冠→冠履倒易→易於拾遺→遺珥墜簪→
簪筆磬折→折矩周規→規矩方圓

 成語解釋

八花九裂：八、九，表示很多的意思。花，花紋、圖案，形容
裂縫所形成的紋路。比喻空隙或裂縫極多。

裂土分茅：指受封為諸侯。古代天子分封諸侯時，用白茅裹著社壇上的泥土授予被封者，象徵土地和權力，稱為「列土分茅」。

茅廬三顧：劉備為請諸葛亮，三次到草廬中去拜訪他。後用此典故表示帝王對臣下的知遇之恩。也比喻誠心誠意地邀請或過訪。同「草廬三顧」。

顧複之恩：顧：回頭看；複：反復。比喻父母養育的恩德。

恩不放債：對親人不宜放債。意指免因錢財交往而致發生怨懟。恩，指親人。

債臺高築：形容欠債很多。

築舍道傍：傍：通「旁」。在路旁蓋房子，同路人討論事情。比喻人多口雜，辦不成事。

傍花隨柳：形容春遊的快樂。

柳泣花啼：形容風雨中花柳憔悴、黯淡的情景。

啼天哭地：呼天叫地的哭號，形容非常悲痛。

地下修文：指有才文人早死。

文婪武嬉：指文武官員習於安逸，貪婪成性。

嬉皮笑臉：形容嬉笑不嚴肅的樣子。

臉紅筋暴：形容發怒時面部漲紅，青筋暴起的樣子。

暴衣露冠：日曬衣裳，露濕冠冕。形容奔波勞碌。暴：曬。

冠蓋如雲：冠蓋：指仁宦的冠服和車蓋，用作官員代稱。形容

到來的官吏很多。

雲霧迷蒙：迷蒙：形容模糊不清的樣子。雲霧籠罩，使景物隱隱約約，看不清楚。

蒙昧無知：蒙昧：知識未開。沒有知識，不明事理。指糊塗不懂事理。

知我罪我：形容別人對自己的毀譽。

我負子戴：指夫妻同安於貧賤。

戴高帽兒：吹捧、恭維別人。

兒女姻親：兒女親家。

親冒矢石：指將帥親臨作戰前線。同「親當矢石」。

石火風燈：比喻為時短暫。

燈紅酒綠：燈光酒色，紅綠相映，令人目眩神迷。形容奢侈糜爛的生活。

綠女紅男：服裝豔麗的青年男女。

男婚女嫁：指兒女成家。

嫁狗隨狗：比喻女子只能順從丈夫。

狗續侯冠：猶狗續金貂。比喻濫封的官吏。

冠履倒易：比喻上下位置顛倒，尊卑不分。

易於拾遺：猶易如反掌。比喻事情非常容易做。

遺珥墜簪：形容歡飲而不拘形象。同「遺簪墮珥」。

簪筆磬折：古代插筆備禮，曲體作揖，以示恭敬。

折矩周規：猶循規蹈矩。指舉止合乎法度。

規矩方圓：規，是校正圓形的工具。矩，是校正方形的工具。全句引申為制度禮法。比喻任何事情都有法則。又作「規圓矩方」。

 ## 成語故事

【債臺高築】

西元前256年，秦國大舉進攻韓國，很快奪取了韓國的陽城、負黍（均在今登封市一帶），斬首俘虜四萬，已經逼近周赧王所居的王城（今王城公園一帶）。周赧王和各位大臣一片慌亂，不知該如何對付強大的秦國。就在這時，楚國派遣的使者向周赧王獻計說：秦國強大，單獨一個國家難以對抗，只有以周天子的名義，召集六國聯合攻秦才有可能自救。周赧王與大臣們覺得也只能這樣了，於是便起草詔令，分發六國，約定時間集中兵力攻秦。此時周天子只剩下很小一塊領土了，雖然反覆動員，但也才集合了六千人馬。為籌集這批人馬的軍費，只好向國內的富商大賈借債，並答應滅秦後還清本錢和利息。

到約定日期，周赧王把六千人馬帶到集合之地——伊闕（即龍門）。等了好些日子，除了楚、燕二國外，其餘各國毫

無音信。只靠這點力量，顯然不是強秦的對手。此時，軍費也所剩不多了，抗秦攻秦的計畫只好作罷，已集中的人馬也各自散去。

秦國得知周天子要聯合關東六國抗秦伐秦，便命令大軍攻打周天子。秦軍打到王城，周赧王降秦，被秦趕到伊闕南邊的新城。

眾債主一齊趕到新城向赧王討債，赧王無法招架，就躲進一處建在高臺上的驛館內，這處高臺就被稱爲「逃債台」、「避債台」。

【築舍道傍】

東漢時期，漢章帝想命令博士曹褒負責修訂禮樂工作，班固則主張召集京城所有的儒生共同研究制定禮樂。漢章帝認爲讓儒生來做就等於「作舍道傍，三年不成」，就堅持讓曹褒完成，經審閱，共採納150篇。

 成語練習

趣味成語填空練習。

最沒有作爲的人　　——　　一（　）（　）成

最錯誤的答案　　　　————　一（　）（　）處

最長的棍子　　　　　————　一柱（　）（　）

最大的滿足　　　　　————　天（　）人（　）

最好的記憶　　　　　————　過（　）成（　）

最厲害的舉重運動員　————　拔（　）扛（　）

請用意思相反的詞補充下面的成語。

弄（　）成（　）　　　　頌（　）非（　）

挑（　）揀（　）　　　　欺（　）瞞（　）

拈（　）怕（　）　　　　聲（　）擊（　）

將（　）將（　）　　　　醉（　）夢（　）

完（　）無（　）　　　　尺（　）寸（　）

起（　）回（　）　　　　（　）多（　）少

※解答在198頁。

第八步

 ## 成語接龍

布被瓦器→器滿將覆→覆車之鑒→鑒前毖後→
後生可畏→畏首畏尾→尾大不掉→掉三寸舌→
舌橋不下→下逐客令→令行禁止→止於至善→
善賈而沽→沽譽賣直→直木先伐→伐異黨同→
同美相妒→妒賢嫉能→能不稱官→官卑職小→
小試鋒芒→芒屬布衣→衣弊履穿→穿花蛺蝶→
蝶化莊周→周而不比→比比皆是→是非得失→
失魂喪膽→膽顫心驚→驚才風逸→逸趣橫生→
生不遇時→時不可失→失驚打怪

 ## 成語解釋

布被瓦器：布縫的被子，瓦制的器皿。形容生活儉樸。

器滿將覆：比喻事物發展超過一定界限就會向相反方面轉化。

亦以喻驕傲自滿將導致失敗。同「器滿則覆」。

覆車之鑒：覆：傾覆；鑒：鏡子。把翻車作為鏡子。比喻先前的失敗，可以作為以後的教訓。

鑒前毖後：指把過去的錯誤引為借鑒，以後謹慎行事，避免重犯。

後生可畏：後生：年輕人，後輩；畏：敬畏。年輕人是可敬畏的。形容青年人能超過前輩。

畏首畏尾：畏：怕，懼。前也怕，後也怕。比喻做事膽子小，顧慮多。

尾大不掉：掉：搖動。尾巴太大，掉轉不靈。比喻部下的勢力很大，無法指揮調度。

掉三寸舌：掉：擺動，搖。玩弄口舌。多指進行遊說。

舌橋不下：形容驚訝的神態。

下逐客令：秦始皇曾下過逐客令，要驅逐從各國來的客卿。泛指主人趕走不受歡迎的客人。

令行禁止：下令行動就立即行動，下令停止就立即停止。形容法令嚴正，執行認真。

止於至善：止：達到；至：最，極。達到極完美的境界。

善賈而沽：賈：通「價」。善賈：好價錢；沽：出賣。等好價錢賣出。比喻懷才不遇，等有的賞識的人再出來做事。

沽譽買直：故作正直以獵取名譽。同「沽名賣直」。

直木先伐：直：挺直。挺直成材的樹木，最先被砍伐。比喻有才能的人會遭到迫害。亦作「直木必伐」。

伐異黨同：伐：討伐，攻擊。指結幫分派，偏向同夥，打擊不同意見的人。

同美相妒：妒：忌妒。指容貌或才情好的人互相忌妒。

妒賢嫉能：妒、嫉：因別人好而忌恨。對品德、才能比自己強的人心懷怨恨。

能不稱官：才能跟職位不相稱。

官卑職小：卑：職位低下。官位很低，職務也小。

小試鋒芒：鋒芒：刀劍的尖端，比喻人的才幹、技能。比喻稍微嶄露一下本領。

芒屩布衣：芒屩：草鞋；布衣：麻布衣服。穿布衣和草鞋。指平民百姓。

衣弊履穿：衣服破敗，鞋子穿孔。形容貧窮。

穿花蛺蝶：穿戲花叢中的蝴蝶。

蝶化莊周：比喻事物的虛幻無常。同「蝶化莊生」。

周而不比：周：親和、調和；比：勾結。關係密切，但不勾結。指與眾相合，但不做壞事。

比比皆是：比比：一個挨一個。到處都是，形容極其常見。

是非得失：正確與錯誤，得到的與失去的。

失魂喪膽：形容極度恐慌。

膽顫心驚：顫：發抖。形容非常害怕。

驚才風逸：指驚人的才華像風飄逸。

逸趣橫生：指超逸不俗的情趣洋溢而出。

生不遇時：指命運不好。

時不可失：時：時機，機會；失：錯過。抓住時機，不可錯過。

失驚打怪：（1）形容大驚小怪。（2）形容神色慌張或動作忙亂。

 成語故事

【畏首畏尾】

　　春秋時代，晉國和楚國都是大國，而鄭國較弱小。晉和楚為了擴大自己的勢力範圍，都想把鄭國變為自己的附庸。

　　有一次，晉靈公為了稱霸諸侯，製造聲勢，就在鄭國附近召集鄰近小國開會。鄭國因地處晉楚之間，既不願得罪晉國，也不願得罪楚國，所以只得找個藉口不去參加。晉靈公沒見鄭穆公來，便以為鄭國對晉國有二心。鄭穆公得知後惶恐不安，急忙寫信給晉靈公，陳述了鄭國與晉國歷史上的友好關係，說明鄭國的處境，表明鄭國的態度。信中還說：「我們鄭國位於

晉、楚兩大國之間，北邊怕晉國，南邊畏懼楚國，故而未應邀出席會議，這實在是無可奈何的事。古話說：『頭也怕，尾也怕，全身上下還剩多少地方呢？（畏首畏尾，身其餘幾？）』古話還說：『鹿到了快要死的時候，不選擇庇蔭的地方，只求有地方安身。』我們鄭國，現在正是這樣，如果把我們逼得無路可走了，那我們就只好去投靠楚國了，如果我們投靠了楚國，那是你們逼我們這樣做的！」

晉靈公看完信以後，他擔心鄭國真的去投靠楚國，就決定不向鄭國興師問罪了，於是派人和談了事。

【蝶化莊周】

戰國時期，著名的哲學家莊周常在《莊子》中講寓言故事，藉以說明自己的哲學觀點。其中《莊生夢蝶》寓言就描繪他自己夢見變成一隻蝴蝶，欣然自得，輕鬆舒暢地自由飛翔，完全忘記人世間的煩惱。醒來後夢境一直栩栩如生浮現在眼前。

 # 成語練習

成語選擇題。

1、（ ）成語「無的放矢」中的「矢」指的是

A 劍　　B 刀　　C 箭

2、（ ）成語「青梅竹馬」中的「竹馬」指的是

A 竹子做的馬　　B 板凳　　C 竹竿

3、（ ）成語「孺子可教」中的「孺子」指的是

A 小孩子　　B 迂腐的書生　　C 老人

4、（ ）成語「下車伊始」中的「下車」指的是

A 從車上下來　　B 新官到任　　C 被貶官

請圈出下面成語中的錯別字並寫出正確的。

恒河砂數___　　終南捷經___　　荒謬絕論___　　豪無二致___

涇謂分明___　　枕戈待佀___　　坐地分髒___　　養尊處猶___

孤掌難名___　　唇齒相倚___　　登峰造及___　　奉共守法___

※解答在199頁。

 ## 成語接龍

怪聲怪氣→氣充志驕→驕傲自滿→滿而不溢→
溢於言外→外強中乾→乾巴俐落→落地生根→
根椽片瓦→瓦釜雷鳴→鳴鶴之應→應答如響→
響徹雲表→表裡山河→河奔海聚→聚蚊成雷→
雷奔雲譎→譎而不正→正本澄源→源清流潔→
潔己從公→公買公賣→賣犢買刀→刀頭舔蜜→
蜜口劍腹→腹心之患→患難與共→共挽鹿車→
車水馬龍→龍荒朔漠→漠不相關→關懷備至→
至大至剛→剛直不阿→阿黨比周

 ## 成語解釋

怪聲怪氣：形容聲音、語調、唱腔等滑稽或古怪難聽。

氣充志驕：指心滿意得，驕傲自大。

驕傲自滿：看不起別人，滿足於自己已有的成績。

滿而不溢：器物已滿盈但不溢出。比喻有資財而不浪用，有才能而不自炫，善於節制守度。

溢於言外：溢：水滿外流，引申為超出。超出語言之外。指某種意思、感情通過語言文字充分表露出來。亦作「溢於言表」。

外強中乾：乾：枯竭。形容外表強壯，內裡空虛。

乾巴俐落：指乾脆；爽快。

落地生根：比喻長期安家落戶或切切實實、一心一意地做好所從事的工作。

根椽片瓦：（1）一根椽，一片瓦。（2）指簡陋的房舍。

瓦釜雷鳴：瓦釜：沙鍋，比喻庸才。聲音低沉的沙鍋發出雷鳴般的響聲。比喻無德無才的人佔據高位，威風一時。

鳴鶴之應：比喻誠篤之心相互應和。

應答如響：對答有如回聲。形容答話敏捷流利。

響徹雲表：形容聲音響亮，好像可以穿過雲層，直達高空。同「響徹雲霄」。

表裡山河：表裡：即內外。外有大河，內有高山。指有山河天險作為屏障。

河奔海聚：比喻思路開闊，文辭暢達。

聚蚊成雷：許多蚊子聚到一起，聲音會像雷聲那樣大。比喻說

壞話的人多了，會使人受到很大的損害。

雷奔雲譎：如雷奔行，如雲翻捲。

譎而不正：譎：欺詐。詭詐而不正派。

正本澄源：正本：從根本上整頓；澄源：從源頭上清理。從根本上整頓，從源頭上清理。比喻從根本上加以整頓清理。

源清流潔：源頭的水清，下游的水也清。原比喻身居高位的人好，在下面的人也好。也比喻事物的因果關係。

潔己從公：保持自身廉潔，一心奉行公事。同「潔己奉公」。

公買公賣：公平合理地買賣。

賣犢買刀：指出賣耕牛，購買武器去從軍。

刀頭舔蜜：舔：用舌頭接觸東西或取東西。比喻利少害多。也指貪財好色，不顧性命。

蜜口劍腹：猶言口蜜腹劍。形容兩面派的狡猾陰險。即形容一個人嘴巴說的好聽，而內心險惡、處處想陷害人。

腹心之患：比喻嚴重的禍患。

患難與共：共同承擔危險和困難。指彼此關係密切，利害一致。

共挽鹿車：挽：拉；鹿車：古時的一種小車。舊時稱讚夫妻同心，安貧樂道。

車水馬龍：車像流水，馬像游龍。形容來往車馬很多，連續不斷的熱鬧情景。

龍荒朔漠：北方塞外荒漠之地。亦指在這些地方的少數民族國家。

漠不相關：形容彼此毫無關聯。

關懷備至：關心得無微不至。

至大至剛：至：最，極。極其正大、剛強。

剛直不阿：阿：迎合，偏袒。剛強正直，不逢迎，無偏私。

阿黨比周：指相互勾結，相互偏袒，結黨營私。

 ## 成語故事

【驕傲自滿】

　　孔子帶著學生到魯桓公的祠廟裡參觀的時候，看到了一個可用來裝水的器皿，形體傾斜地放在祠廟裡。在那時候把這種傾斜的器皿叫欹器。孔子便向守廟的人問道：「請告訴我，這是什麼器皿呢？」守廟的人告訴他：「這是欹器，是放在座位右邊，如『座右銘』一般用來警戒自己並伴坐的器皿。」孔子說：「我聽說這種用來裝水的伴坐的器皿，在沒有裝水或裝水少時就會歪倒；水裝得適中，不多不少的時候就會是端正的；裡面的水裝得過多或裝滿了，它就會翻倒。」說著，孔子回過頭來對他的學生們說：「你們往裡面倒水試試看吧！」學生們

聽後舀來了水，一個個慢慢地向這個可用來裝水的器皿裡灌水。果然，當水裝得適中的時候，這個器皿就端端正正地在那裡。不一會，水灌滿了，它就翻倒了，裡面的水流了出來。再過了一會兒，器皿裡的水流盡了，就傾斜了，又像原來一樣歪斜在那裡。這時候，孔子便長長地歎了一口氣說道：「唉！世界上哪裡會有太滿而不傾覆翻倒的事物啊！」

這篇故事的寓意是借用欹器裝滿水就傾覆翻倒的現象來說明驕傲自滿，往往向它的對立面空虛轉化。從而告訴人們要謙虛謹慎，不要驕傲自滿，凡驕傲自滿的人，沒有不失敗的。

【外強中乾】

春秋時代的晉獻公死後，晉公子夷吾結束逃亡生活，回到晉國繼承王位當上了國君。

在夷吾的逃亡生涯中，曾經答應過秦穆公，若是有一天夷吾能夠有機會回國當上國君，夷吾就把五座城鎮割讓給秦國，當做救命之恩。可是，當上國君之後的夷吾並沒有實現諾言。後來秦國發生饑荒，晉惠公也沒有伸出援手幫助秦國，秦穆公為此懷恨在心。

若干年後，秦穆公發兵攻打晉國，很快就打到晉國的一個城鎮，為了抵抗強大的秦軍，晉惠公親自領兵反抗。他下令拉戰車的馬，一定要用鄭國的駿馬。有位大臣看到，連忙對晉惠

公說：「鄭國的馬看起來雖然很強壯，但是實際上卻很虛弱，打起仗來一緊張就會不聽指揮。到那時，進退不得，大王還是不要做此決定吧！」但是晉惠公一點都不願意聽大臣的勸告，果然，沒多久晉惠公的馬車就不聽指揮了，而晉惠公一下就被秦軍捉住，當了俘虜，晉國因此而大敗。

【表裡山河】

春秋時期，楚國的軍隊在莘地背後駐紮，晉侯擔心他們來偷襲晉國，聽到童謠「原田每每，捨其舊而新足謀。」晉侯更加擔心了。子犯進諫說：「戰也！戰而捷，必得諸侯；若其不捷，表裡山河，必無害也。」晉侯決定依據地勢而進攻。

【聚蚊成雷】

西漢時期，吳楚七王叛亂之後，漢武帝採取種種限制諸侯的措施，使得官府的權力大過諸侯。他為了平衡諸侯王之間的關係，請他們在一塊喝酒作樂，席間奏幽微哀傷的樂曲，中山靖王劉勝哀傷地傾訴，希望君王不要聽信讒言，聚蚊成雷會使流言影響兄弟之間的關係。

 成語練習

以「悲」字開頭的成語。

悲歌（　）（　）　　　　悲歌（　）（　）

悲歌（　）（　）　　　　悲歌（　）（　）

悲天（　）（　）　　　　悲歡（　）（　）

悲痛（　）（　）　　　　悲喜（　）（　）

悲觀（　）（　）　　　　悲不（　）（　）

悲憤（　）（　）　　　　悲愁（　）（　）

以「悲」字結尾的成語。

（　）死（　）悲　　　　（　）（　）生悲

（　）（　）之悲　　　　（　）（　）慈悲

（　）（　）含悲　　　　（　）（　）大悲

（　）（　）之悲　　　　（　）（　）興悲

（　）（　）之悲　　　　（　）（　）則悲

※解答在200頁。

第十步

成語接龍

和藹近人→人涉卬否→否極泰回→回腸百轉→

轉憂為喜→喜不自勝→勝殘去殺→殺雞為黍→

黍離麥秀→秀才人情→情面難卻→卻病延年→

年高望重→重望高名→名存實亡→亡羊補牢→

牢甲利兵→兵強馬壯→壯氣凌雲→雲淨天空→

空口無憑→憑幾據杖→杖國杖朝→朝成夕毀→

毀不危身→身無分文→文韜武略→略不世出→

出神入化→化若偃草→草木皆兵→兵貴先聲→

聲名烜赫→赫赫有名→名山勝水

成語解釋

和藹近人：和藹：和善。態度溫和，容易接近。

人涉卬否：別人涉水過河，而我獨不渡。後用以比喻自有主

張，不隨便附和。

否極泰回：指壞運到了頭好運就來了。同「否極泰來」。

迴腸百轉：形容內心痛苦焦慮至極。同「迴腸九轉」。

轉憂為喜：由憂愁轉為歡喜。

喜不自勝：勝：能承受。歡喜得控制不了自己。形容非常高興。

勝殘去殺：感化殘暴的人使其不再作惡，便可廢除死刑。也指以德化民，太平至治。

殺雞為黍：指殷勤款待賓客。

黍離麥秀：哀傷亡國之辭。

秀才人情：秀才多數貧窮，遇有人情往來，無力購買禮物，只得裁紙寫詩文。俗話說：秀才人情紙半張。表示饋贈的禮物過於微薄。

情面難卻：由於面子、情分的關係，很難推卻。

卻病延年：指消除病痛，延長壽命。

年高望重：年紀大，聲望高。

重望高名：擁有崇高的名望。

名存實亡：名義上還存在，實際上已消亡。

亡羊補牢：亡：逃亡，丟失；牢：關牲口的圈。羊逃跑了再去修補羊圈，還不算晚。比喻出了問題以後想辦法補救，可以防止繼續受損失。

牢甲利兵：猶堅甲利兵。泛指精良的武器。

兵強馬壯：形容軍隊實力強，富有戰鬥力。

壯氣凌雲：豪壯的氣概高入雲霄。

雲淨天空：比喻事情辦得乾淨利落，不留痕跡。

空口無憑：單憑嘴說而沒有什麼作爲憑據。只要用實物來證明。

憑幾據杖：形容傲慢不以禮待客。

杖國杖朝：杖國，古制七十歲以上的老臣，可以拄杖於國中。杖朝，八十歲以上老臣，可以執杖於朝廷中。指年老而繼續做官的人。

朝成夕毀：形容翻新之速。

毀不危身：儒家喪制。指居喪哀毀，但不應因此喪生。同「毀不滅性」。

身無分文：形容非常貧窮。

文韜武略：韜：指《六韜》，古代兵書，內容分文、武、龍、虎、豹、犬六韜；略：指《三略》，古代兵書，凡三卷。比喻用兵的謀略。

略不世出：謂謀略高明，世所少有。

出神入化：神、化：指神妙的境域。極其高超的境界。形容文學藝術達到極高的成就。

化若偃草：指教化推行如風吹草伏。形容教化之易推行。

草木皆兵：把山上的草木都當做敵兵。形容人在驚慌時疑神疑鬼。

兵貴先聲：指用兵貴在先以自己的聲勢震懾敵人。

聲名烜赫：名聲顯赫。

赫赫有名：赫赫：顯著盛大的樣子。聲名非常顯赫。

名山勝水：風景優美的著名河山。同「名山勝川」。

水漲船高：水位升高，船身也隨之浮起。比喻事物隨著它所憑藉的基礎的提高而增長提高。

 成語故事

【草木皆兵】

　　東晉時代，秦王苻堅控制了北部中國。西元383年，苻堅率領步兵、騎兵共90萬，攻打江南的晉朝。晉軍大將謝石、謝玄領兵8萬前去抵抗。苻堅得知晉軍兵力不足，就想以多勝少，抓住機會，迅速出擊。

　　誰料，苻堅的先鋒部隊25萬在壽春一帶被晉軍出奇擊敗，損失慘重，大將被殺，士兵死傷萬餘。秦軍的銳氣大挫，軍心動搖，士兵驚恐萬狀，紛紛逃跑。此時，苻堅在壽春城上望見晉軍隊伍嚴整，士氣高昂，再北望八公山，只見山上一草一木

都像晉軍的士兵一樣。苻堅回過頭對他弟弟苻融說：「這是多麼強大的敵人啊！怎麼能說晉軍兵力不足呢？」他後悔自己過於輕敵了。

　　出師不利給苻堅心頭蒙上了不祥的陰影，他令部隊靠淝水北岸佈陣，企圖憑藉地理優勢扭轉戰局。這時晉軍將領謝玄提出要求，要秦軍稍往後退，讓出一點地方，以便渡河作戰。苻堅暗笑晉軍將領不懂作戰常識，想利用晉軍忙於渡河難於作戰之機，給它來個突然襲擊，於是欣然接受了晉軍的請求。

　　誰知，後退的軍令一下，秦軍如潮水一般潰不成軍，而晉軍則趁勢渡河追擊，把秦軍殺得丟盔棄甲，屍橫遍地，苻堅中箭而逃，其弟苻融也陣亡了。這就是歷史上以少勝多的著名戰役──淝水之戰。

 ## 成語練習

請分別用下面的成語造一個句子。

周而復始：＿＿＿＿＿＿＿＿＿＿＿＿＿＿＿＿＿＿＿

＿＿＿＿＿＿＿＿＿＿＿＿＿＿＿＿＿＿＿＿＿＿＿＿＿

轉憂為喜：＿＿＿＿＿＿＿＿＿＿＿＿＿＿＿＿＿＿＿

＿＿＿＿＿＿＿＿＿＿＿＿＿＿＿＿＿＿＿＿＿＿＿＿＿

徒有虛名：_____

出神入化：_____

赫赫有名：_____

請根據下面的要求寫成語，每個要求至少寫三個。

描寫四季氣候：_____

描寫人物心理：_____

描寫人間情誼：_____

來自歷史故事：_____

※解答在201頁。

趣味玩成語填空遊戲：
Funny Idiom Games
基礎篇2

一代宗師・二

Funny Idiom Games

趣味玩成語填空遊戲：
基礎篇2

成語接龍

高談弘論→論辯風生→生氣勃勃→勃然大怒→
怒髮衝冠→冠蓋相望→望梅止渴→渴而掘井→
井井有條→條分縷析→析微察異→異口同聲→
聲色俱厲→厲精圖治→治病救人→人貧志短→
短兵接戰→戰無不克→克己慎行→行濁言清→
清風明月→月露風雲→雲容月貌→貌合形離→
離合悲歡→歡欣鼓舞→舞文弄法→法外施仁→
仁民愛物→物極必返→返樸歸真→真心誠意→
意料之外→外剛內柔→柔能克剛

成語解釋

高談弘論：弘：大。高深空洞不切實際的談論。

論辯風生：議論辯駁，極生動而又風趣。

生氣勃勃：勃勃：旺盛的樣子。形容人或社會富有朝氣，充滿活力。

勃然大怒：勃然：突然。突然變臉大發脾氣。

怒髮衝冠：指憤怒得頭髮直豎，頂著帽子。形容極端憤怒。

冠蓋相望：冠蓋：指仁宦的冠服和車蓋，用作官員代稱；相望：互相看得見。形容政府的使節或官員往來不絕。

望梅止渴：原意是梅子酸，人想吃梅子就會流涎，因而止渴。後比喻願望無法實現，用空想安慰自己。

渴而掘井：到口渴才掘井。比喻事先沒有準備，臨時才想辦法。

井井有條：井井：形容有條理。形容說話辦事有條有理。

條分縷析：縷：線；析：剖析。有條有理地細細分析。

析微察異：指仔細觀察、辨別。

異口同聲：不同的嘴說出相同的話。指大家說得都一樣。

聲色俱厲：聲色：說話時的聲音和臉色；厲：嚴厲。說話時聲音和臉色都很嚴厲。

厲精圖治：圖：謀求，設法。厲：奮勉。治：治理。振奮精神，設法把國家治理好。

治病救人：治好病把人挽救過來。比喻說明犯錯誤的人改正錯誤。

人貧志短：人因受現實生活壓迫，壯志也跟著消沈。又作「人

窮志短」。

短兵接戰：短兵：刀劍等短兵器；接：交戰。指近距離搏鬥。比喻面對面地進行激烈的鬥爭。

戰無不克：攻戰沒有不取勝的。形容強大無比，可以戰勝一切。

克己慎行：克己：克制自己；慎：謹慎。約束自己，小心做事。

行濁言清：清：清高；濁：渾濁，指低下。說的是清白好話，十的是污濁壞事。形容人言行不一。

清風明月：只與清風、明月為伴。比喻不隨便結交朋友。也比喻清閒無事。

月露風雲：比喻無用的文字。

雲容月貌：比喻淡雅、飄逸的容貌。

貌合形離：貌：表面上。表面上很合得來，而行動上卻又差異很大。

離合悲歡：泛指別離、團聚、悲哀、喜悅的種種遭遇和心態。

歡欣鼓舞：歡欣：欣喜；鼓舞：振奮。形容高興而振奮。

舞文弄法：舞、弄：耍弄，玩弄；文：法令條文；法：法律。歪曲法律條文，舞弊徇私。

法外施仁：指寬大處理罪犯。

仁民愛物：仁：仁愛。對人親善，進而對生物愛護。舊指官吏

仁愛賢能。

物極必返：事物發展到極點，會向相反方向轉化。同「物極必反」。

返樸歸真：歸：返回；真：天然，自然。去掉外飾，還其本質。比喻回復原來的自然狀態。

真心誠意：心意真實誠懇，沒有虛假。

意料之外：沒有想到的。

外剛內柔：外表剛強而內在柔弱。同「內柔外剛」。

柔能克剛：指以柔弱的手段能夠制服剛強的人。同「柔能制剛」。

 ## 成語故事

【望梅止渴】

　　有一年夏天，曹操率領部隊去討伐張繡，天氣熱得出奇，驕陽似火，天上一絲雲彩也沒有，部隊在彎彎曲曲的山道上行走，兩邊密密的樹木和被陽光曬得滾燙的山石，讓人透不過氣來。到了中午時分，士兵的衣服都濕透了，行軍的速度也慢下來，有幾個體弱的士兵竟暈倒在路邊。

　　曹操看行軍的速度越來越慢，擔心貽誤戰機，心裡很是

著急。可是，眼下幾萬人馬連水都喝不上，又怎麼能加快速度呢？

　　他立刻叫來嚮導，悄悄問他：「這附近可有水源？」嚮導搖搖頭說：「泉水在山谷的那一邊，要繞道過去還有很遠的路程。」曹操想了一下說，「不行，時間來不及。」他看了看前邊的樹林，沉思了一會兒，對嚮導說：「你什麼也別說，我來想辦法。」他知道此刻即使下命令要求部隊加快速度也無濟於事。

　　腦筋一轉，辦法來了，他一夾馬肚子，快速趕到隊伍前面，用馬鞭指著前方說：「士兵們，我知道前面有一大片梅林，那裡的梅子又大又好吃，我們快點趕路，繞過這個山丘就到梅林了！」士兵們一聽，彷彿已經把梅子吃到了嘴裡，精神大振，步伐不由得加快了許多。

【厲精圖治】

　　西元前74年，漢昭帝劉弗陵死去。他沒有兒子，於是手握朝政大權的大司馬大將軍霍光立武帝的曾孫劉詢為帝。這就是漢宣帝。

　　西元前68年，霍光病死。御史大夫魏相根據歷史教訓和霍氏家族的專權胡為，建議宣帝採取措施，削弱霍氏權力。霍氏對魏相極度怨恨和恐懼，便假借太后命令，準備先殺魏相，然

後廢掉宣帝。宣帝得知此事後，先發制人，採取行動，將霍氏滿門抄斬。

　　從此以後，漢宣帝親自處理朝政，振作精神，力圖把國家治理得繁榮富強。他直接聽取群臣意見，嚴格考查和要求各級官員；還降低鹽價，提倡節約，鼓勵發展農業生產。魏相領著百官盡職，很符合漢宣帝的心意。漢宣帝在魏相的配合下，採取了一系列有利於發展生產，減輕人民負擔的有效措施，終於使國家興旺發達起來。他在位二十五年使已經衰落的西漢王朝出現了中興的局面。

 ## 成語練習

請把下面以「數」字結尾的成語補充完整。

（　）（　）可數　　　　（　）（　）可數

（　）（　）可數　　　　（　）（　）勝數

（　）（　）沙數　　　　（　）（　）充數

（　）（　）難數　　　　（　）（　）有數

（　）（　）酒數　　　　（　）（　）解數

（　）（　）計數　　　　（　）（　）其數

請把下面的成語補充完整。

日（　）月（　）　　　日（　）月（　）

日（　）月（　）　　　日（　）月（　）

日（　）月（　）　　　日月（　）（　）

日月（　）（　）　　　日月（　）（　）

日月（　）（　）　　　日月（　）（　）

（　）（　）日月　　　（　）（　）日月

（　）（　）日月　　　（　）（　）日月

（　）（　）日月

※解答在202頁。

第二步

 成語接龍

全民皆兵→兵無常勢→勢如破竹→竹報平安→
安危與共→共為唇齒→齒少氣銳→銳挫望絕→
絕世獨立→立足之地→地平天成→成算在心→
心直口快→快心滿志→志士仁人→人之常情→
情同手足→足食豐衣→衣冠楚楚→楚楚動人→
人面桃花→花枝招展→展翅高飛→飛珠濺玉→
玉葉金枝→枝源派本→本小利微→微察秋毫→
毫分縷析→析疑匡謬→謬想天開→開山鼻祖→
祖宗家法→法無二門→門可羅雀

 成語解釋

全民皆兵：指把能參加戰鬥的人民全都武裝起來，隨時準備殲滅入侵之敵。

兵無常勢：常：不變；勢：形勢。用兵無一成不變的形勢。用以說明辦事要因時、因地制宜，具體問題要用具體辦法去解決。

勢如破竹：勢：氣勢，威力。形勢就像劈竹子，頭上幾節破開以後，下面各節順著刀勢就分開了。比喻節節勝利，毫無阻礙。

竹報平安：比喻平安家信。

安危與共：共同享受安樂，共同承擔危難。形容關係密切，利害相連。

共為唇齒：比喻互相輔助。

齒少氣銳：指年輕氣盛，銳意進取。

銳挫望絕：指受挫而希望破滅。

絕世獨立：絕世：當代獨一無二。當世無雙，卓然而立。多用來形容不同凡俗的美貌女子。

立足之地：站腳的地方。也比喻容身的處所。

地平天成：平：治平；成：成功。原指禹治水成功而使天之生物得以有成。後常比喻一切安排妥帖。

成算在心：心中早已經算計好了如何應付的辦法。

心直口快：性情直爽，有話就說。

快心滿志：形容心滿意足，事情的發展完全符合心意。同「快心遂意」。

志士仁人：原指仁愛而有節操，能爲正義犧牲生命的人。

人之常情：一般人通常有的感情。

情同手足：手足：比喻兄弟。交情很深，如同兄弟一樣。

足食豐衣：豐衣足食。形容生活富裕。

衣冠楚楚：楚楚：鮮明、整潔的樣子。衣帽穿戴得很整齊，很漂亮。

楚楚動人：楚楚：鮮明整潔的樣子。形容美好的樣子引人憐愛。

人面桃花：形容男女邂逅鍾情，隨即分離之後，男子追念舊事的情形。

花枝招展：招展：迎風擺動的樣子。形容打扮得十分豔麗。

展翅高飛：指鳥展開翅膀遠遠飛走了。亦比喻充分發揮才能，施展抱負。

飛珠濺玉：形容水的飛濺猶如珠玉一般。

玉葉金枝：封建時代稱皇家後裔。

枝源派本：指尋根究源，尋求和追究事物的根本。

本小利微：微：薄。本錢小，利潤薄。指買賣很小，得利不多。

微察秋毫：形容極細小的東西都看得很清楚。

毫分縷析：仔細詳盡的剖析。

析疑匡謬：解析疑義，糾正謬誤。

謬想天開：形容想法非常荒謬。

開山鼻祖：比喻一個學術流派、技藝的開創者。

祖宗家法：封建時代祖先制定的家族法規。

法無二門：指法律統一，前後一致，不能隨意變通。同「法出一門」。

門可羅雀：羅：張網捕捉。大門之前可以張起網來捕麻雀。形容十分冷落，賓客稀少。

 成語故事

【勢如破竹】

　　三國末年，晉武帝司馬炎滅掉蜀國，奪取魏國政權以後，準備出兵攻打東吳，實現統一全國的願望。他召集文武大臣們商量滅吳大計。多數人認為，吳國還有一定實力，一舉消滅它恐怕不易，不如有了足夠的準備再說。

　　大將杜預不同意多數人的看法，寫了一道奏章給晉武帝。杜預認為，必須趁目前吳國衰弱，趕快滅掉它，不然等它有了實力就很難打敗它了。司馬炎看了杜預的奏章，就下了決心，任命杜預作征南大將軍。

　　西元279年，晉武帝司馬炎調動了二十多萬兵馬，分成六

路水陸並進，攻打吳國。第二年就攻佔了江陵，斬了吳國一員大將，率領軍隊乘勝追擊。在沅江、湘江以南的吳軍聽到風聲嚇破了膽，紛紛打開城門投降。司馬炎下令讓杜預從小路向吳國國都建業進發。此時，有人擔心長江水勢暴漲，不如暫收兵等到冬天進攻更有利。杜預堅決反對退兵，他說：「現在趁士氣高漲，鬥志正旺，取得一個又一個勝利，像用快刀劈竹子一樣，劈過幾節後竹子就迎刃破裂，一舉攻擊吳國不會再費多大力氣了！」晉朝大軍在杜預率領下，直衝向吳都建業，不久就攻佔建業滅了吳國。晉武帝統一了全國。

【絕世獨立】

在漢武帝寵愛的眾多后妃中，最生死難忘的，要數妙麗善舞的李夫人。而李夫人的得幸，則是靠了她哥哥李延年這首名動京師的佳人歌：「北方有佳人，絕世而獨立。一顧傾人城，再顧傾人國。寧不知傾城與傾國？佳人難再得！」

【人面桃花】

唐代孟棨在《本事詩‧情感》記載了一則唐詩故事：「博陵名士崔護考進士落第，心情鬱悶。清明節這天，他獨自到城南踏青，見到一所莊宅，四周桃花環繞，景色宜人。適逢口渴，他便叩門求飲。不一會兒，一位美麗的姑娘打開了門。崔

護一見之下，頓生愛慕。

第二年清明節，崔護舊地重遊時，卻見院牆如故而門已鎖閉。他悵然若失，便在門上題詩一首：『去年今日此門中，人面桃花相映紅。人面不知何處去，桃花依舊笑春風。』」

以後，人們便以「人面桃花」來形容女子的美貌，或用來表達愛戀的情思。

 ## 成語練習

請分別用同一個字補充下面的成語。

（　）取（　）奪　　　　（　）夫（　）婦

（　）張（　）勢　　　　（　）棄（　）暴

（　）字（　）句　　　　（　）七（　）八

（　）條（　）理　　　　（　）己（　）彼

（　）刀（　）槍　　　　（　）門（　）閭

（　）室（　）家　　　　（　）步（　）趨

（　）恩（　）惠　　　　（　）臂（　）指

（　）宿（　）飛

請將成語和它所對應的歇後語連線。

棉花鋪裡打鐵・ ・高談闊論

唐三藏取經　・ ・旁敲側擊

摩天輪上說書・ ・悲喜交加

扭秧歌打腰鼓・ ・自言自語

穿孝服拜天地・ ・軟硬兼施

對著鏡子說話・ ・好事多磨

※解答在203頁。

第三步

 成語接龍

雀鼠之爭→爭前恐後→後進之秀→秀水明山→
山高水險→險象環生→生死相依→依依惜別→
別有洞天→天真爛漫→漫山遍野→野草閑花→
花樣新翻→翻天覆地→地瘠民貧→貧賤不移→
移形換步→步月登雲→雲蒸霧集→集思廣益→
益國利民→民富國強→強食自愛→愛屋及烏→
烏合之眾→眾星捧月→月夕花晨→晨參暮禮→
禮尚往來→來情去意→意氣用事→事必躬親→
親如手足→足不出門→門庭若市

 成語解釋

雀鼠之爭：指強暴侵凌引起的爭訟。

爭前恐後：搶著向前，唯恐落後。同「爭先恐後」。

後進之秀：猶言後起之秀。後來出現的或新成長起來的優秀人物。

秀水明山：山光明媚，水色秀麗。形容風景優美。

山高水險：比喻前進路上的種種艱難險阻。

險象環生：危險的局面不斷產生。

生死相依：在生死問題上互相依靠。形容同命運，共存亡。

依依惜別：依依：留戀的樣子；惜別：捨不得分別。形容十分留戀，捨不得分開。

別有洞天：洞中另有一個天地。形容風景奇特，引人入勝。

天真爛漫：天真：指心地單純，沒有做作和虛偽；爛漫：坦率自然的樣子。形容思想單純、活潑可愛，沒有做作和虛偽。

漫山遍野：漫：滿；遍：到處。山上和田野裡到處都是。形容很多。

野草閑花：野生的花草。比喻男子在妻子以外所玩弄的女子。

花樣新翻：指獨出心裁，創造新花樣。同「花樣翻新」。

翻天覆地：覆：翻過來。形容變化巨大而徹底。

地瘠民貧：土地瘠薄，人民貧窮。

貧賤不移：移：改變。不因生活貧困、社會地位低下而改變自己的志向。形容意志堅定。

移形換步：猶移步換形。形容變化多端。

步月登雲：步上月亮，攀登雲霄。形容志向遠大。

雲蒸霧集：如雲霧之蒸騰會集。形容眾多。

集思廣益：集：集中；思：思考，意見；廣：擴大。指集中群眾的智慧，廣泛吸收有益的意見。

益國利民：對國家、對人民都有利。

民富國強：人民富裕，國家強盛。

強食自愛：勸慰人的話。指努力進食，保重身體。

愛屋及烏：因為愛一個人而連帶愛他屋上的烏鴉。比喻愛一個人而連帶地關心到與他有關的人或物。

烏合之眾：像暫時聚合的一群烏鴉。比喻臨時雜湊的、毫無組織紀律的一群人。

眾星捧月：許多星星襯托著月亮。比喻眾人擁護著一個他們所尊敬愛戴的人。

月夕花晨：月明的夜晚，花開的早晨。形容良辰美景。

晨參暮禮：指早晚參拜。

禮尚往來：尚：注重。指禮節上應該有來有往。現在也指以同樣的態度或做法回答對方。

來情去意：事情的內容和原因。

意氣用事：意氣：主觀偏激的情緒；用事：行事。缺乏理智，只憑一時的想法和情緒辦事。

事必躬親：躬親：親自。不論什麼事一定要親自去做，親自過問。形容辦事認真，毫不懈怠。

親如手足：像兄弟一樣的親密。多形容朋友的情誼深厚。

足不出門：不出大門一步。指閉門自守。

門庭若市：庭：院子；若：像；市：集市。門前和院子裡人很多，像市場一樣。原形容進諫的人很多。現形容來的人很多，非常熱鬧。

 ## 成語故事

【爭前恐後】

春秋時代，趙襄子向王子期學習駕車。學了不久，與王子期比賽。他和王子期換了三次馬，每次都落在了王子期的後面。

趙襄王責備王子期，說：「你教我駕車，為什麼不將真本領教給我呢？」王子期說：「駕車的技術，我已經都教給你了，只是你運用上有毛病。駕車最重要的是協調好你的馬和車，才能跑得快、跑得遠。而你在比賽中，只要落後，就使勁鞭打馬，拼命想超過我；一旦超過，又時時回頭看我，怕我趕上你。其實，在比賽中，有時會在前，有時會落後，都是很自然的；可是，不論領先還是落後，你的心思都在我身上，你又怎麼可能去協調好車和馬呢？這就是你落後的原因。」

【天真爛漫】

出自元・夏文彥《圖繪寶鑒・五・鄭思肖》：「工畫墨蘭，嘗自畫一卷，長大會，高可五寸許。天真爛漫，超出物表。」

南宋末年，有位元姓鄭的畫家曾乙太學生的資格，參加博學詞科考試。後來北方蒙古貴族南侵，他向朝廷上書主張抵抗，但未被採納。南宋滅亡後，他改名為「思肖」。原來，宋朝是趙姓打的天下，「肖」是趙的偏旁。畫家表示自己永遠思念南宋，並隱居在蘇州的一間寺廟裡。鄭思肖在自己的寓所裡掛了一塊大匾，匾上是他親筆寫的「本穴世界」四個字：原來，「本」由「大」、「十」兩字組成，把其中的「十」字放在「穴」字中間，就成為「宋」加上「大」就是「大宋」。說明自己仍然生活在「大宋」的疆域內。

有一次他畫了二卷高五寸，長一丈多的墨蘭。他還在畫上題上八個字：「純是君子，絕無小人。」大家欣賞了這幅畫後，讚不絕口，一致誇它畫得純真自然，生氣勃勃。

【烏合之眾】

西漢末年，王莽（邯鄲市大名縣人）被打敗後，劉玄稱帝。扶風茂陵（今陝西省）人耿龠隨其父耿況投奔了劉玄。沒

過多久，邯鄲人王郎自稱漢成帝之子劉子，在西漢宗室劉休和大富豪李育等的支持下，自立為帝，建都邯鄲。這時，耿弇手下的孫倉、衛包便勸耿弇投歸劉子（王郎）。

耿弇聞聽大怒，按劍說道：「劉子這個反賊，我和他勢不兩立！等我到長安請皇上調動漁陽、上穀的兵馬，從太原、代郡出擊，來回幾十天，便能以輕騎兵襲擊那些『烏合之眾』，勢如摧枯拉朽，定能獲勝。誰不識大局，去投奔那些反賊，定遭滅族殺身之禍！」

「烏合之眾」為貶義成語，比喻沒有組織，像一群暫時聚合的烏鴉。

 ## 成語練習

猜一猜，下列謎語的謎底都是成語，請把它補充完整。

南極北極	——	（　）南（　）北
四海之內皆兄弟	——	天下（　）（　）
二斗	——	偷（　）減（　）
變「奏」為「春」	——	（　）天（　）日
十百千	——	（　）無（　）失
化妝	——	（　）脂（　）粉

選菜刀　　　　———　唯（　）是（　）

請用意思相近的詞補充下面的成語。

花（　）月（　）　　　（　）身（　）命

油（　）滑（　）　　　（　）土（　）民

時（　）境（　）　　　油（　）燈（　）

（　）三（　）四　　　能（　）巧（　）

心（　）手（　）　　　（　）言（　）行

（　）頭（　）尾　　　伶（　）俐（　）

※解答在204頁。

第四步

 成語接龍

市井之徒→徒勞無功→功德無量→量力而行→
行易知難→難言之隱→隱姓埋名→名正言順→
順天應人→人以群分→分庭抗禮→禮順人情→
情逐事遷→遷怒於人→人心所歸→歸之若水→
水明山秀→秀才造反→反戈一擊→擊鼓鳴金→
金枝玉葉→葉落知秋→秋月春花→花階柳市→
市井小人→人約黃昏→昏昏浩浩→浩氣長存→
存亡安危→危言高論→論議風生→生財之道→
道聽塗說→說一不二→二三其德

 成語解釋

市井之徒：徒：人（含貶義）。舊指做買賣的人或街道上沒有
受過教育的人。

徒勞無功：白白付出勞動而沒有成效。

功德無量：功德：功業和德行；無量：無法計算。舊時指功勞恩德非常大。現多用來稱讚做了好事。

量力而行：量：估量；行：行事。按照自己力量的大小去做，不要勉強。

行易知難：行：實施；知：知曉。實行容易，但通曉其道理卻很困難。

難言之隱：隱藏在內心深處不便說出口的原因或事情。

隱姓埋名：隱瞞自己的真實姓名，不讓別人知道。

名正言順：名：名分，名義；順：合理、正當。原指名分正當，說話合理。後多指做某事名義正當，道理也說得通。

順天應人：應：適應，適合。順應天命，合乎人心。舊時常用於頌揚建立新的朝代。

人以群分：人按照其品行、愛好而形成團體，因而能互相區別。指好人總跟好人結成朋友，壞人總跟壞人聚在一起。

分庭抗禮：庭：庭院；抗禮：平等行禮。原指賓主相見，分站在庭的兩邊，相對行禮。現比喻平起平坐，彼此對等的關係。

禮順人情：指禮是順乎人之常情，人與人共處必須遵守的規範。

情逐事遷：情況變了，思想感情也隨著起了變化。同「情隨事遷」。

遷怒於人：受甲的氣向乙發洩或自己不如意時拿別人出氣。

人心所歸：指眾人所歸向、擁護的。

歸之若水：歸附的勢態就像江河匯成大海一樣。形容人心所向。

水明山秀：形容風景優美。同「水秀山明」。

秀才造反：知識份子對現實不滿，有所反抗、鬥爭。

反戈一擊：掉轉武器向自己原來所屬的陣營進行攻擊。

擊鼓鳴金：古時兩軍作戰時用鼓和金發號施令，擊鼓則進，鳴金則退。

金枝玉葉：原形容花木枝葉美好。後多指皇族子孫。現也比喻出身高貴或嬌嫩柔弱的人。

葉落知秋：看到樹葉落，便知秋天到來。比喻從細微的變化可以推測事物的發展趨向。

秋月春花：春天的花朵，秋天的月亮。泛指春秋美景。

花階柳市：指妓院聚集的街市。

市井小人：指城市中庸俗鄙陋之人。

人約黃昏：人在黃昏時約會。指情人約會。

昏昏浩浩：蒼茫浩渺。

浩氣長存：浩氣：即正氣，剛直正大的精神。浩然之氣永遠長存。

存亡安危：使將要滅亡的保存下來，使極其危險的安定下來。

形容在關鍵時刻起了決定作用。

危言高論：正直而不同凡響的言論。

論議風生：形容談論廣泛、生動而又風趣。

生財之道：發財的門路。

道聽塗説：道、途：路。路上聽來的、路上傳播的話。泛指沒有根據的傳聞。

説一不二：說怎麼樣就怎麼樣。形容說話算數。

二三其德：二三：不專一。形容三心二意。

 成語故事

【徒勞無功】

古時候，有個魯國人很會編織麻鞋，他的妻子善於織生絹。

有一天，他們夫妻倆商議著想要搬到越國去居住。有人對他們說：「搬到越國去，你們將會變貧窮的。」「爲什麼呢？」那人說：「你織的麻鞋是要賣給別人穿的，可是越國人都習慣光著腳走路；你妻子織生絹是爲了做帽子的，而越國人卻習慣披頭散髮。無論你們倆怎樣努力工作，再會做生意，都將徒勞無功，你說能不貧窮嗎？」魯國人連連點頭，打消了搬

家的念頭。

【禮順人情】

西漢末年，丞相孔光府裡府吏卓茂爲人十分寬厚，很會人情世故。他因此而做了縣令，有人向他報告說亭長收受了他的米肉，他問是主動送禮還是索賄。那人說是主動送禮，法律規定是不能收財物的。卓茂說是主動送的，禮是合乎人情的。

【人約黃昏】

宋・歐陽修《生查子》詞：

「去年元夜時，花市燈如在畫。

月到柳梢頭，人約黃昏後。

今年元夜時，月與燈依舊。

不見去年人，淚濕春衫透。」

 成語練習

成語連用，請根據已給出的成語填空，使意思連貫。

路不拾遺，夜不（　）（　）

樂而不淫，（　）而不（　）

霧裡看花，（　）中望（　）

心比天高，（　）比紙（　）

曉之以理，（　）之以（　）

成事不足，（　）事（　）（　）

請根據下面的提示寫出正確的成語。

芹菜，文章，謙虛＿＿＿＿＿＿＿＿＿＿＿＿＿＿＿＿＿

與頭相反，狐狸，阿諛奉承＿＿＿＿＿＿＿＿＿＿＿＿＿

李白，開花，筆桿＿＿＿＿＿＿＿＿＿＿＿＿＿＿＿＿＿

白蛇與法海，洪水，鬥法＿＿＿＿＿＿＿＿＿＿＿＿＿＿

吵架，桑樹，槐樹＿＿＿＿＿＿＿＿＿＿＿＿＿＿＿＿＿

北的反義詞，帽子，囚犯＿＿＿＿＿＿＿＿＿＿＿＿＿＿

※解答在205頁。

第五步

 成語接龍

德言容功→功標青史→史不絕書→書香世家→
家學淵源→源源而來→來迎去送→送舊迎新→
新亭對泣→泣不可仰→仰而賦詩→詩腸鼓吹→
吹竹彈絲→絲恩發怨→怨家債主→主客顛倒→
倒峽瀉河→河清海晏→晏然自若→若隱若顯→
顯而易見→見鞍思馬→馬齒徒增→增磚添瓦→
瓦解冰消→消聲匿影→影形不離→離山調虎→
虎擲龍拿→拿腔做勢→勢如水火→火盡薪傳→
傳聞異辭→辭巧理拙→拙口鈍腮

 成語解釋

德言容功：德：婦德，品德。言：言辭。容：容貌。功：女紅
（舊指女子做的針線活）。封建禮教要求婦女應具備的品德。

功標青史：標：寫明；青史：古代在竹簡上記事，因稱史書為青史。功勞記在史書上。指建立了巨大功績。

史不絕書：書：指記載。史書上不斷有記載。過去經常發生這樣的事情。

書香世家：指世代都是讀書人的家庭。

家學淵源：家學：家中世代相傳的學問；淵源：原指水源，比喻事情的本源。家世學問的傳授有根源。

源源而來：原指諸侯相繼朝覲一輩子。後形容接連不斷地到來。

來迎去送：來者迎之，去者送之。

送舊迎新：送走舊的，迎來新的。

新亭對泣：新亭：古地名，故址在今南京市的南面；泣：小聲哭。表示痛心國難而無可奈何的心情。

泣不可仰：哭泣得抬不起頭。形容極度悲傷。

仰而賦詩：仰頭歌唱作詩。

詩腸鼓吹：鼓吹：樂器合奏。指聽到黃鸝鳴聲，能引起詩興。

吹竹彈絲：吹奏管樂器，彈撥絃樂器。

絲恩髮怨：絲、髮：形容細小。形容極細小的恩怨。

怨家債主：佛教指與我有冤仇的人。

主客顛倒：比喻事物輕重大小顛倒了位置。

倒峽瀉河：比喻文筆酣暢，氣勢磅礴。

河清海晏：河：黃河；晏：平靜。黃河水清了，大海沒有浪了。比喻天下太平。

晏然自若：晏然：平靜安定的樣子；自若：不變常態。形容在緊張狀態下沉靜如常。

若隱若顯：若：好像；隱：隱藏；顯：顯現。好像隱藏不露，又好像顯現出來。形容隱隱約約，看不清楚的樣子。

顯而易見：形容事情或道理很明顯，極容易看清楚。

見鞍思馬：看見死去或離別的人留下的東西就想起了這個人。

馬齒徒增：馬的牙齒有多少，就可以知道牠的年齡有多大。比喻自己年歲白白地增加了，學業或事業卻沒有什麼成就。

增磚添瓦：猶添磚加瓦。比喻做一些工作，盡一點力量。

瓦解冰消：比喻完全消逝或徹底崩潰。

消聲匿影：不公開講話，不出頭露面。形容隱藏起來，不再出現。

影形不離：比喻關係密切。

離山調虎：比喻用計謀調動對方離開原地。

虎擲龍拏：擲：掙扎跳躍。指龍虎互相爭鬥。比喻激烈的搏鬥。

拿腔做勢：裝模作樣，裝腔作勢。

勢如水火：形容雙方就像水火一樣互相對立，不能相容。

火盡薪傳：火雖燒完，柴卻留傳下來。比喻思想、學術、技藝

等世代相傳。

傳聞異辭：傳聞：原指久遠的事，後指聽來的傳說；異辭：原指措詞有所不同，後指說法不一致。指傳說不一致。

辭巧理拙：文辭雖然浮華，但不能闡明道理。

拙口鈍腮：比喻嘴笨，沒有口才。

 成語故事

【馬齒徒增】

　　春秋時期，晉獻公一心想吞併虢國，苦於沒有路到達。大夫荀息建議用駿馬和美玉作為交換條件，換取虞國借道。晉獻公忍痛割愛拿出駿馬和美玉和虞國交換，虞國同意了讓晉國的軍隊從自己境內通過。晉國輕而易舉滅了虢國，荀息又建議馬上滅掉虞國，於是晉獻公奪回了美玉和駿馬，玉還是原來的玉，而駿馬多長了幾顆牙齒罷了。

 成語練習

請根據下面的俗語補充成語。

三更燈火五更雞　　　———　深（　）（　）夜

君子愛財，取之有道　———　生（　）有（　）

不孝有三，無後為大　———　（　）兒（　）女

天下沒有不散的筵席　———　盛筵（　）（　）

一不做二不休　　　　———　始終（　）（　）

熟讀唐詩三百首，不會作詩也會吟———（　）能生（　）

請將下面的成語補充完整。

載（　）載（　）　　　　載（　）載（　）

載（　）載（　）　　　　載（　）載（　）

宜（　）宜（　）　　　　宜（　）宜（　）

祝（　）祝（　）　　　　祝（　）祝（　）

做（　）做（　）　　　　做（　）做（　）

做（　）做（　）　　　　做（　）做（　）

※解答在206頁。

 成語接龍

罵夷為蹠→蹠狗吠堯→堯年舜日→日銷月鑠→
鑠懿淵積→積訛成蠹→蠹國殘民→民生凋敝→
敝衣枵腹→腹熱腸慌→慌手忙腳→腳不沾地→
地老天昏→昏定晨省→省事寧人→人神共憤→
憤世疾邪→邪不敵正→正兒巴經→經緯萬端→
端本澄源→源清流清→清渾皂白→白白朱朱→
朱陳之好→好夢難圓→圓鑿方枘→枘鑿方圓→
圓木警枕→枕典席文→文采風流→流離顛頓→
頓首再拜→拜倒轅門→門可張羅

 成語解釋

罵夷為蹠：罵：咒罵；夷：伯夷；蹠：盜蹠。指將伯夷責罵為
盜蹠。比喻顛倒黑白，誣衊好人。

蹠狗吠堯：比喻各爲其主。

堯年舜日：比喻天下太平的時候。

日銷月鑠：一天天地銷熔、減損。

鑠懿淵積：指德行美好，學問淵博精深。

積訛成蠹：指謬誤積久，敗壞人心。

蠹國殘民：危害國家和人民。同「蠹國害民」。

民生凋敝：民生：人民的生計；凋敝：衰敗，艱苦。社會窮困，經濟衰敗，人民生活極度困苦。

敝衣枵腹：衣破肚饑。形容生活困頓。

腹熱腸慌：元曲俗語。形容焦急、慌亂。

慌手忙腳：形容動作忙亂。

腳不沾地：形容走得非常快，好像腳尖都未著地。

地老天昏：形容變化劇烈。

昏定晨省：昏：天剛黑；省：探望、問候。晚間服侍就寢，早上省視問安。舊時侍奉父母的日常禮節。

省事寧人：減少事務，使人安寧。

人神共憤：人和神都憤恨。形容民憤極大。

憤世疾邪：猶憤世嫉俗。

邪不敵正：猶言邪不犯正。指邪妖之法不能壓倒剛正之氣。

正兒巴經：（1）正經的；嚴肅認真的。（2）真正的；確實的。

經緯萬端：比喻頭緒極多。

端本澄源：猶正本清源。從根本上加以整頓清理。

源清流清：源頭的水清，下游的水自然就清。比喻因果相連，事物的本原好，其發展和結局也就好；或領導賢明，其下屬也廉潔。源，也作「原」。亦作「源清流潔」。

清渾皂白：比喻事物的本來面目、是非、情由等。

白白朱朱：白的白，紅的紅。形容不同種類、色彩各異的花木。

朱陳之好：表示兩家結成姻親。

好夢難圓：比喻好事難以實現。

圓鑿方枘：枘：榫頭；鑿：榫眼。方榫頭，圓榫眼，兩下裡合不來。比喻格格不入。

枘鑿方圓：枘、鑿，榫頭與卯眼。一方一圓，則無法投合。比喻不調協，格格不入。

圓木警枕：用圓木做枕頭，睡著時容易驚醒。形容刻苦自勉。

枕典席文：指以典籍為伴，勤於讀書學習。

文采風流：橫溢的才華與瀟灑的風度。亦指才華橫溢與風度瀟灑的人物。

流離顛頓：形容生活艱難，四處流浪。同「流離顛沛」。

頓首再拜：頓首：以頭叩地而拜；再拜：拜兩次。古代的一種跪拜禮。亦指舊時信劄中常用作向對方表示敬意的客套語。

拜倒轅門：轅門：將帥行轅或軍營的大門。形容對別人佩服之至，自願認輸。

門可張羅：形容十分冷落，賓客稀少。同「門可羅雀」。

 成語故事

【蹠狗吠堯】

　　戰國時期，齊國大臣田單沒有和罵他的貂勃計較，而且還備酒宴向貂勃請教錯在哪裡，貂勃回答說蹠犬吠堯並不是堯不聖明而是各為其主。田單把他推薦給齊王，齊王派他出使楚國，引起齊王9個寵臣的不滿而攻擊田單，貂勃慷慨陳詞救了相國田單。

【圓木警枕】

　　司馬光從小到老，一直堅持不懈地學習，做官之後反而更加刻苦。他住的地方，除了圖書和臥具，再沒有其他珍貴的擺設。臥具很簡單：一架木板床，一條粗布被子，一個圓木枕頭。為什麼要用圓木枕頭呢？說來很有意思，每當司馬光讀書太累的時候，一睡就是一大覺。圓木枕頭放到硬邦邦的木板床上，很容易滾動。只要稍微動一下，它就滾走了。頭撞在木板

床上，「咚」的一聲，他就會驚醒並立刻爬起來讀書。司馬光給這個圓木枕頭起了個名字叫「警枕」。

　　他小時候和哥哥弟弟們一起學習，自己覺得記憶力比較差，便想辦法克服這個弱點。每當教師講完書，哥哥弟弟們讀上一會兒，勉強背得出來，便一個接一個丟開書本，跑到院子裡玩。只有他不肯走，輕輕地關上門窗，集中注意力高聲朗讀，讀了一遍又一遍，直到讀得滾瓜爛熟，合上書，能夠流暢且不錯一字地背誦，才肯休息。

 ## 成語練習

請根據下面這首詩補充成語。

《題都城南莊》唐·崔護

去年今日此門中，人面桃花相映紅。

人面不知何處去，桃花依舊笑春風。

來龍（　　）脈　　　末如之（　　　）

花信（　　）華　　　說古論（　　　）

小鳥（　　）人　　　（　　　）起彼伏

將（　　）虎子　　　貫朽粟（　　　）

舟（　　）敵國　　　（　）（　）獸心

如坐（　）（　）　　　　（　　　）知恨晚
（　　　）月讀書　　　蟬（　）（　）雪
（　　　）變不驚　　　（　　　）積月累
安土重（　　　）　　　貽（　　　）大方

請將下面的成語和與其相關的人物連線。

天壤王郎・　　　　　・盧生
南柯一夢・　　　　　・陳琳
黃粱美夢・　　　　　・公孫無知
箭在弦上・　　　　　・陳寔
及瓜而代・　　　　　・謝道韞
樑上君子・　　　　　・淳於棼

※解答在207頁。

 成語接龍

羅雀掘鼠→鼠心狼肺→肺腑之言→言類懸河→

河清海竭→竭忠盡智→智小謀大→大權獨攬→

攬權納賄→賄貨公行→行不貳過→過庭之訓→

訓格之言→言行抱一→一夔一契→契船求劍→

劍樹刀山→山呼海嘯→嘯傲風月→月夕花朝→

朝成暮毀→毀譽參半→半籌不納→納垢藏污→

污泥濁水→水底納瓜→瓜分豆剖→剖蚌得珠→

珠箔銀屏→屏氣斂息→息怒停瞋→瞋目豎眉→

眉南面北→北轅適粵→粵犬吠雪

 成語解釋

羅雀掘鼠：原指張網捉麻雀、挖洞捉老鼠來充饑的窘困情況，
後比喻想盡辦法籌措財物。

鼠心狼肺：形容心腸陰險狠毒。

肺腑之言：肺腑：指內心。出於內心的真誠的話。

言類懸河：形容能言善辯，說話滔滔不絕。

河清海竭：黃河水清，大海乾涸。比喻難得遇到的事情。

竭忠盡智：毫無保留地獻出一片忠誠和所有才智。

智小謀大：指能力低下而謀劃很大。

大權獨攬：攬：把持。一個人把持著權力，獨斷專行。

攬權納賄：攬：把持。納：接納。把持權勢，並接受賄賂。

賄貨公行：指公開行賄受賄。同「賄賂公行」。

行不貳過：指犯過的錯誤不再犯。

過庭之訓：用以指父親的教誨。

訓格之言：指可以奉為行為準則的教誨之言。

言行抱一：猶言言行一致。說的和做的完全一個樣。

一夔一契：夔契都是舜時賢臣，後因以之喻良輔。

契船求劍：比喻拘泥成法，不知變通。後多作「刻舟求劍」。

劍樹刀山：佛教所說的地獄之刑。形容極殘酷的刑罰。

山呼海嘯：山在呼叫，海在咆哮。形容氣勢盛大。也形容極為惡劣的自然境況。

嘯傲風月：嘯傲：隨意長嘯吟詠遊樂。在江湖山野中自由自在地吟詠遊賞。

月夕花朝：月明的夜晚，花開的早晨。形容良辰美景。

朝成暮毀：形容翻新之速。

毀譽參半：說壞話的和說好話的各占一半。表示對人的評價沒有一致的意見。

半籌不納：籌：古代計算工具，引申為計策；納：繳納。半條計策也拿不出來。比喻一點辦法也沒有。

納垢藏污：垢、污：骯髒的東西。比喻隱藏或包容壞人壞事。

污泥濁水：比喻一切落後、腐朽和反動的東西。

水底納瓜：形容不能容納。

瓜分豆剖：瓜被剖開，豆從筴中分裂而出。比喻國土被併吞、分割。

剖蚌得珠：比喻求取賢良的人才。同「剖蚌求珠」。

珠箔銀屏：箔：簾子；屏：屏風。珠綴的簾子，銀制的屏風。多形容神仙洞府、陳設華美。

屏氣斂息：屏：閉住；斂：收住。閉住氣，收住呼吸。指因心情緊張或注意力集中，暫時止住了呼吸。

息怒停瞋：瞋：發怒時睜大眼睛。停止發怒和生氣。多用作勸說，停息惱怒之辭。

瞋目豎眉：瞪大眼睛，豎直眉毛。形容非常惱怒的樣子。

眉南面北：（1）形容彼此關係不和。（2）形容分隔兩地不能相見。

北轅適粵：猶北轅適楚。粵在南方。北轅：車子向北行駛；

適：到。楚在南方，趕著車往南走。比喻行動與目的相反。

粵犬吠雪：兩廣很少下雪，狗看見下雪就叫。比喻少見多怪。

 成語故事

【納垢藏污】

　　西元前594年，楚莊王率軍攻打宋國。宋國派樂嬰齊去晉國求救。晉景公看不慣楚國的恃強欺弱，準備出兵救宋。大夫伯宗認為晉國是鞭長莫及，他說：「諺曰『高下在心』。川澤納污，山藪藏疾，瑾瑜匿瑕，國君含垢，天之道也。」意思是河流湖泊能容納污穢，山林草莽隱藏著毒蟲猛獸，美玉隱匿著瑕疵，國君也可以含恥忍辱，這是上天的常規。

 成語練習

請用意思相反的詞補充下面的成語。

捨（　）求（　）　　善（　）善（　）

（　）凡（　）勝　　飛（　）流（　）

假（　）濟（　）　　（　）經（　）義

（　）名（　）實　　　（　）（　）參半
同（　）共（　）　　　自（　）至（　）
返（　）還（　）　　　（　）令（　）改

趣味成語填空練習。

最敏捷的才思　　　———　　七（　）之（　）
最好的女婿　　　———　　乘（　）快（　）
最為難得處境　　　———　　（　）（　）兩難
最貴的招牌　　　———　　（　）（　）招牌
最不能充饑的食物　———　　（　）（　）可餐
膽子最多的人　　　———　　（　）（　）是膽

※解答在208頁。

第八步

成語接龍

推東主西→西風殘照→照螢映雪→雪窗螢幾→
幾盡一刻→刻薄寡思→思歸其雌→雌雄未決→
決一死戰→戰戰兢兢→兢兢乾乾→乾霄蔽日→
日堙月塞→塞上江南→南山可移→移天換日→
日鍛月煉→煉石補天→天粟馬角→角巾東路→
路叟之憂→憂盛危明→明心見性→性命交關→
關情脈脈→脈脈相通→通宵達旦→旦夕之危→
危言危行→行己有恥→恥言人過→過化存神→
神差鬼遣→遣興陶情→情溢於墨

成語解釋

推東主西：猶言推三阻四。找各種借口推托。

西風殘照：秋天的風，落日的光。比喻衰敗沒落的景象。多用

來襯托國家的殘破和心境的淒涼。

照螢映雪： （1）正經的；嚴肅認真的。（2）真正的；確實的。

雪窗螢幾： 比喻勤學苦讀。

幾盡一刻： 幾乎占了一刻的時間。

刻薄寡思： 寡：少。待人說話冷酷無情，不厚道。

思歸其雌： 指退藏潛服。

雌雄未決： 比喻勝負未定。

決一死戰： 決：決定；死：拼死。對敵人拼死決戰。

戰戰兢兢： 戰戰：恐懼的樣子；兢兢：小心謹慎的樣子。形容非常害怕而微微發抖的樣子。也形容小心謹慎的樣子。

兢兢乾乾： 指敬慎自強。

乾霄蔽日： 猶乾雲蔽日。乾：沖；蔽：遮擋。沖上雲霄，擋住太陽。形容樹木高大。

日堙月塞： 一天天堵塞，不通暢。

塞上江南： 原指古涼州治內賀蘭山一帶。後泛指塞外富庶之地。同「塞北江南」。

南山可移： 南山：終南山。比喻已經定案，不可更改。

移天換日： 比喻暗中改變事物的內容、性質。

日鍛月煉： 比喻長時間不懈的下苦功鑽研。

煉石補天： 煉：用加熱的方法使物質純淨或堅韌。古神話，相

傳天缺西北，女媧煉五色石補之。比喻施展才能和手段，彌補國家以及政治上的失誤。

天粟馬角：天雨粟，馬生角。謂不可能實現的事。

角巾東路：意指辭官退隱，登東歸之路。後用以為歸隱的典故。

路叟之憂：指百姓的疾苦。

憂盛危明：猶言居安思危。指隨時有應付意外事件的思想準備。

明心見性：（1）佛教語。指屏棄世俗一切雜念，徹悟因雜念而迷失了的本性（即佛性）。（2）指率真地表現心性。

性命交關：交關：相關。形容關係重大，非常緊要。

關情脈脈：關情：關切的情懷。脈脈：情意深長。形容眼神中表露的意味深長的綿綿情懷。亦作「脈脈含情」。

脈脈相通：血管彼此相通。比喻關係密切。

通宵達旦：通宵：通夜，整夜；達：到；旦：天亮。整整一夜，從天黑到天亮。

旦夕之危：旦夕：比喻短時間內。危：危險。形容危險逼近。

危言危行：危：正直。說正直的話，做正直的事，褒義。

行己有恥：一個人行事，凡自己認為可恥的就不去做。指為人處事有羞恥之心。

恥言人過：以議論別人的過錯為可恥。

過化存神：過：經過；存：保存，具有。聖人所到之處，人民無不被感化，而永遠受其精神影響。

神差鬼遣：好像有鬼神在支使著一樣，不自覺地做了原先沒想到要做的事。同「神差鬼使」。

遣興陶情：遣釋意興，陶冶情趣。

情溢於墨：墨，墨汁，代稱文詞。全句是說詩文中的情感豐富，洋溢在篇章之中。與「情見乎詞」、「情見乎言」義同。

 成語故事

【煉石補天】

　　傳說盤古開天闢地之後，女媧繼承皇位。鎮守冀方的水神共工，乃是水之精華所生。他對女媧坐上皇位十分不滿，於是就興風作浪，向女媧示威挑釁。

　　女媧嬌顏大怒，令助手火神祝融迎戰。祝融乃是天火化孕而成，與共工是死對頭，彼此都容不下對方。

　　經過「水火不容」的殊死搏鬥，「浩浩洪水奔流不息，熊熊烈火燃燒不滅」。這場烽火爭鬥幾萬年，最後兩敗俱傷。惱羞成怒的共工將擎天柱不周山撞折。在這場權利之爭中，火神祝融被不周山砸滅元神；共工大傷，逃到天邊隱匿起來。

不周山被觸斷，霎時天塌地陷，天倒下半邊，出現一個大窟窿；地也陷出許多一道道大裂紋；山林燒起了大火；洪水從地底下噴湧出來；龍蛇猛獸也出來吞食人民。人類面臨著空前的大災難。女媧看見她的子民們生活在水深火熱之中，痛心無比。她決心要終止這場災難，拯救受苦受難的人們。於是，女媧開始爭分奪秒地煉石補天。她在天臺山挑選出許多五彩繽紛的石頭，把它們放在熔爐裡熔化。經過九九八十一天，煉出一塊厚十二丈、寬二十四丈的五色巨石。於是依照此法，用整整四年時間，煉出三萬六千五百塊五色石，連同前面的那塊共三萬六千五百零一塊。

　　眾神仙和眾將官都幫女媧補天，經過九天九夜，天空終於被補好。大地放晴，天邊出現五色雲霞（據說現在雨過天晴後出現的彩霞，就是當年女媧用五彩石煉成的）。女媧接著收集大量蘆草，把它們燒成灰，填平地上洪水泛流的溝壑。補好天地，天空比以前更燦爛絢麗，女媧很欣慰地微笑起來。

 ## 成語練習

成語選擇題。

1、（　　）成語「滿城風雨」中的「風雨」指的是

A 天氣　　B 世事滄桑　　C 謠言

2、（　）成語「喜從天降」最初降下來的是

A 大雁　　B 蜘蛛　　C 喜鵲

3、（　）提出「溫故知新」的學者是

A 孔子　　B 孟子　　C 莊子

4、（　）成語「我醉欲眠」出自誰之口

A 范仲淹　　B 歐陽修　　C 陶淵明

請圈出下面成語中的錯別字並寫出正確的。

見逢插針＿＿　　淺嘗哲止＿＿　　十面埋服＿＿　　語驚四座＿＿

察察爲名＿＿　　家常李短＿＿　　畫虎累犬＿＿　　煙視眉行＿＿

人心所像＿＿　　水青無魚＿＿　　魚人之利＿＿　　救死撫傷＿＿

※解答在209頁。

第九步

 成語接龍

天地誅戮→戮力同心→心謗腹非→非分之財→
財大氣粗→粗衣淡飯→飯糗茹草→草行露宿→
風餐雨宿→風餐雨宿→宿水飱風→風塵碌碌→
碌碌無能→能謀善斷→斷袖餘桃→桃弧棘矢→
矢死不二→二童一馬→馬空冀北→北叟失馬→
馬革裹屍→屍橫遍野→野無遺才→才過屈宋→
宋才潘面→面折庭爭→爭權攘利→利用厚生→
生寄死歸→歸心似箭→箭無虛發→發政施仁→
仁柔寡斷→斷機教子→子虛烏有

 成語解釋

天地誅戮：猶天誅地滅。比喻爲天地所不容。

戮力同心：戮力：並力；同心：齊心。齊心合力。

心謗腹非：口裡不說，心裡譴責。指暗地裡反對。

非分之財：不是自己應得的錢財。指本身不應該拿的錢財。

財大氣粗：（1）指富有財產，氣派不凡。（2）指仗著錢財多而氣勢凌人。

粗衣淡飯：粗：粗糙、簡單；淡飯：指飯菜簡單。形容飲食簡單，生活簡樸。

飯糗茹草：飯、茹：吃；糗：乾糧；草：指野菜。吃的是乾糧、野菜。形容生活清苦。

草行露宿：走在野草裡，睡在露天下。形容走遠路的人艱苦和匆忙的情形。

宿水餐風：形容旅途或野外生活的艱苦。

風餐雨宿：在風中進餐，在雨中住宿。形容旅途或野外生活的艱辛。

宿水飧風：形容旅途或野外生活的艱苦。同「宿水餐風」。

風塵碌碌：碌碌：辛苦忙碌的樣子。形容在旅途上辛苦忙碌的樣子。

碌碌無能：碌碌：平庸、無能的。平平庸庸，沒有能力。

能謀善斷：善：擅長；斷：決斷。形容人能不斷思考，並善於判斷。

斷袖餘桃：指男性之間的同性戀。同「斷袖之癖」。

桃弧棘矢：桃木做的弓，棘枝做的箭，古人認爲可辟邪。

矢忠不二：發誓寧死不變。

二童一馬：用以指少年時代的好友。

馬空冀北：伯樂將冀北之良馬搜選一空。比喻執政者善選賢才，無所遺漏。

北叟失馬：比喻禍福沒有一定。

馬革裹屍：馬革：馬皮。用馬皮把屍體裹起來。指英勇犧牲在戰場。

屍橫遍野：屍體到處橫著。形容死者極多。

野無遺才：指任人唯賢，人盡其才。同「野無遺賢」。

才過屈宋：屈、宋：戰國楚文學家屈原和宋玉。比喻文才極高。

宋才潘面：宋玉的才華，潘岳的容貌。比喻才華出眾，儀容俊美。

面折庭爭：指直言敢諫。同「面折廷爭」。

爭權攘利：爭奪權力和利益。同「爭權奪利」。

利用厚生：利用：盡物之用；厚：富裕；生：民眾。充分發揮物的作用，使民眾富裕。

生寄死歸：寄：暫居。生似暫寓，死如歸去。指不把生死當作一回事。

歸心似箭：想回家的心情象射出的箭一樣快。形容回家心切。

箭無虛發：形容箭法準確，沒有失誤的意思。與「彈無虛發」

義同。

發政施仁：發佈政令，實施仁政。比喻統治者施行開明政治。

仁柔寡斷：謂柔弱而缺乏主見。

斷機教子：割斷紡織機上的線和布，以訓誨兒子。孟母以斷機比喻斷學，使孟子感悟而勤學。今多形容母教的用心良苦。

子虛烏有：子虛：並非真實；烏有：哪有。指假設的、不存在的、不真實的事情。

 # 成語故事

【北叟失馬】

　　古代塞北一位老漢家的馬跑到長城外面胡人那邊去了，鄉親們安慰他，他說這不一定是壞事，幾天後走失的馬帶回幾匹烈馬回來。這次鄉親們都對老翁表示羨慕，老翁認為這不一定是好事，幾天後，老翁的兒子因為騎胡馬摔斷了腿，老翁又認為這不一定是壞事，果然，朝廷下令徵兵，年輕的人都被抓去戰場了，而老翁的兒子卻因為腿傷躲過了戰禍。這也就算所謂的「塞翁失馬，焉知非福」。

 成語練習

以「馬」字開頭的成語。

馬不（　）（　）　　　　馬不（　）（　）

馬勃（　）（　）　　　　馬塵（　）（　）

馬齒（　）（　）　　　　馬到（　）（　）

馬耳（　）（　）　　　　馬革（　）（　）

馬工（　）（　）　　　　馬首（　）（　）

馬翻（　）（　）　　　　馬鹿（　）（　）

以「馬」字結尾的成語。

（　）（　）失馬　　　　（　）（　）拍馬

（　）（　）匹馬　　　　（　）（　）一馬

（　）（　）雲馬　　　　（　）（　）非馬

（　）（　）躍馬　　　　（　）（　）歸馬

（　）（　）之馬　　　　（　）（　）買馬

（　）（　）萬馬　　　　（　）（　）竹馬

※解答在210頁。

第十步

成語接龍

馬首欲東→東挪西撮→撮科打哄→哄動一時→
時乖運蹇→蹇視高步→步罡踏斗→斗粟尺布→
布衣韋帶→帶礪山河→河清海宴→宴安酖毒→
毒手尊前→前功盡棄→棄同即異→異路同歸→
歸心如箭→箭不虛發→發揚蹈勵→勵兵秣馬→
馬革盛屍→屍居龍見→見精識精→精誠所至→
至誠高節→節外生枝→枝源派本→本枝百世→
世風不古→古調獨彈→彈冠振衣→衣冠雲集→
集苑集枯→枯楊生華→華屋丘墟

成語解釋

馬首欲東：指東歸；返回。

東挪西撮：指各處挪借，湊集款項。

撮科打哄：猶言插科打諢。戲曲、曲藝演員在表演中穿插進去的引人發笑的動作或語言。

哄動一時：形容發生了一樁新奇的事或發現了一件新奇之物，為世人矚目，影響很大。

時乖運蹇：時：時運，時機；乖：不順利；蹇：一足偏廢，引申為不順利。時運不好，命運不佳。這是唯心主義宿命論的觀點。

蹇視高步：猶言昂首闊步。

步罡踏斗：道士禮拜星宿、召遣神靈的一種動作。其步行轉折，宛如踏在罡星斗宿之上，故稱。罡，北斗七星之柄。斗，北斗星。

斗粟尺布：比喻兄弟間因利害衝突而不和。

布衣韋帶：原是古代貧民的服裝，後指沒有做官的讀書人。

帶礪山河：帶：衣帶；礪：磨刀石；山：泰山；河：黃河。黃河細得像條衣帶，泰山小得像塊磨刀石。比喻時間久遠，任何動盪也決不變心。

河清海宴：比喻天下太平。同「河清海晏」。

宴安酖毒：指貪圖安逸享樂等於飲毒酒自殺。同「宴安鴆毒」。

毒手尊前：泛指無情的打擊。

前功盡棄：功：功勞；盡：完全；棄：丟失。以前的功勞全部

丟失。也指以前的努力全部白費。

棄同即異：（1）指拋棄同姓同族而親近異姓異族。（2）丟掉共同之說而接近新奇之說。

異路同歸：通過不同的道路，到達同一個目的地。比喻採取不同的方法而得到相同的結果。

歸心如箭：想回家的心情像射出的箭一樣快。形容回家心切。

箭無虛發：虛：空。形容箭術高超，百發百中。

發揚蹈勵：原指周初《武》樂的舞蹈動作。手足發揚，蹈地而猛烈，象徵太公望輔助武王伐紂時勇往直前的意志。後比喻精神奮發，意氣昂揚。同「發揚蹈厲」。

勵兵秣馬：指磨好刀槍，餵飽戰馬，準備戰鬥。

馬革盛屍：用馬皮把屍體裹起來。指英勇犧牲在戰場。同「馬革裹屍」。

屍居龍見：居：靜居；見：出現。靜如屍而動如龍。

見精識精：形容一看便明白，十分機靈。同「見經識經」。

精誠所至：人的真誠的意志所到。

至誠高節：至誠：最忠誠。高節：最高尚的節操。形容人品高尚。

節外生枝：本不應該生枝的地方生枝。比喻在原有問題之外又岔出了新問題。多指故意設置障礙，使問題不能順利解決。

枝源派本：指尋根究源，尋求和追究事物的根本。

本枝百世：指子孫昌盛，百代不衰。

世風不古：世風，社會流行的風尚。感嘆社會風俗習慣和人情已變得十分淡薄，不如古時的淳樸。與「世風澆薄」義同。

古調獨彈：獨自一人彈著曲調高雅的古曲。（1）比喻清高自守，而無知音相和。（2）比喻人的行為或著作不合時宜。

彈冠振衣：整潔衣冠。後多以比喻將欲出仕。

衣冠雲集：士族名門、達官顯貴聚集在一起。

集苑集枯：集：棲息；苑：茂盛的樹木；枯：枯樹。有些鳥棲於茂盛的樹木，有些鳥棲於枯樹。比喻人的志趣不同，趨向各異。

枯楊生華：枯：乾枯；華：同「花」。枯萎的楊樹重新開花。比喻老年女子嫁了做官的丈夫，好景不長。

華屋丘墟：壯麗的建築化為土丘。比喻興亡盛衰的迅速。

 成語故事

【斗粟尺布】

　　西漢時期，漢文帝的弟弟淮南厲王劉長因為謀反事敗後，被漢文帝貶放蜀郡，他在路上絕食而死。人們對此大發感慨，流傳一首民謠：「一尺布，尚可縫；一斗粟，尚可舂；兄弟二

人不相容。」來諷刺兄弟不和。

【前功盡棄】

戰國末年，縱橫家蘇厲去遊說周赧王試圖阻止秦國的大將白起進攻魏國都城大樑，他說如果大樑不保，周王朝就危險了，並舉楚國名將養由基百發百中的例子，前邊九十九次都中了，只要一箭不中就前功盡棄了。白起沒有理會蘇厲的話，繼續進行兼併戰。

 成語練習

請分別用下面的成語造一個句子。

天淵之別：＿＿＿＿＿＿＿＿＿＿＿＿＿＿＿＿＿＿

＿＿＿＿＿＿＿＿＿＿＿＿＿＿＿＿＿＿＿＿＿＿＿＿

步履維艱：＿＿＿＿＿＿＿＿＿＿＿＿＿＿＿＿＿＿

＿＿＿＿＿＿＿＿＿＿＿＿＿＿＿＿＿＿＿＿＿＿＿＿

艱苦奮鬥：＿＿＿＿＿＿＿＿＿＿＿＿＿＿＿＿＿＿

＿＿＿＿＿＿＿＿＿＿＿＿＿＿＿＿＿＿＿＿＿＿＿＿

前功盡棄：＿＿＿＿＿＿＿＿＿＿＿＿＿＿＿＿＿＿

＿＿＿＿＿＿＿＿＿＿＿＿＿＿＿＿＿＿＿＿＿＿＿＿

歸心似箭：＿＿＿＿＿＿＿＿＿＿＿＿＿＿＿＿＿

＿＿＿＿＿＿＿＿＿＿＿＿＿＿＿＿＿＿＿＿＿＿＿＿

請根據下面的要求寫成語，每個要求至少寫三個。

描寫人物年齡：＿＿＿＿＿＿＿＿＿＿＿＿＿＿＿＿＿

描寫人物動作：＿＿＿＿＿＿＿＿＿＿＿＿＿＿＿＿＿

描寫人物心情：＿＿＿＿＿＿＿＿＿＿＿＿＿＿＿＿＿

來自寓言故事：＿＿＿＿＿＿＿＿＿＿＿＿＿＿＿＿＿

※解答在211頁。

趣味玩成語填空遊戲：
Funny Idiom Games
基礎篇2

一代宗師・三

Funny Idiom Games

趣味玩成語填空遊戲：
基礎篇2

第一步

 成語接龍

干城之將→將門有將→將錯就錯→錯綜複雜→
雜七雜八→八府巡按→按圖索駿→駿波虎浪→
浪蕊浮花→花簇錦攢→攢三聚五→五內如焚→
焚琴煮鶴→鶴處雞群→群蟻潰堤→堤潰蟻孔→
孔孟之道→道盡途殫→殫見洽聞→聞一知十→
十夫楺椎→椎埋穿掘→掘室求鼠→鼠齧蟲穿→
穿井得人→人微言賤→賤斂貴發→發姦擿伏→
伏首貼耳→耳食之言→言約旨遠→遠至邇安→
安土重居→居必擇鄉→鄉書難寄

 成語解釋

干城之將：干城：盾牌和城牆，比喻捍衛者。指保衛國家的大
將。

將門有將：舊指將帥門第也出將帥。

將錯就錯：就：順著。指事情已經做錯了，索性順著錯誤繼續做下去。

錯綜複雜：錯：交錯，交叉；綜：合在一起。形容頭緒多，情況複雜。

雜七雜八：形容東西非常混雜，或事情非常雜亂。

八府巡按：巡按之名，起於明代，非固定職官，臨時由朝廷委派監察禦史擔任，分別巡視各省，考核吏治。

按圖索駿：指按照畫像去尋求好馬。比喻墨守成規辦事；也比喻按照線索去尋求。

駿波虎浪：形容迅猛洶湧的波浪。

浪蕊浮花：指尋常花草。

花簇錦攢：形容五色繽紛、繁盛豔麗的景象。

攢三聚五：三三五五聚在一起。

五內如焚：五內：五臟；俱：都；焚：燒。五臟都像著了火一樣。形容像火燒得一樣。比喻非常焦急。

焚琴煮鶴：比喻糟蹋美好的事物。

鶴處雞群：比喻一個人的儀表或才能在周圍一群人裡顯得很突出。同「鶴立雞群」。

群蟻潰堤：潰：潰決。細小的蟻洞可以潰決堤壩。比喻細小的漏洞可以釀成大錯。

堤潰蟻孔：堤壩因螞蟻洞而崩潰。比喻忽視小處會釀成大禍。

孔孟之道：孔：孔子；孟：孟子。指儒家學說。

道盡途殫：指無路可走，陷於絕境。

殫見洽聞：殫：盡，完全；洽：廣博。該見的都見過了，該聽的都聽過了。形容見多識廣，知識淵博。

聞一知十：聽到一點就能理解很多。形容善於類推。

十夫楺椎：指十個人的力量能使椎彎曲。椎，槌。比喻人多力大，足以改變原狀。

椎埋穿掘：殺人埋屍，發塚盜墓。泛指行兇作惡。

掘室求鼠：挖壞房子捉老鼠。比喻因小失大。

鼠齧蟲穿：指鼠咬蟲蛀。

穿井得人：穿井：打井。指家中打井後省得一個勞力，卻傳說成打井時挖得一個人。比喻話傳來傳去而失真。

人微言賤：猶言人微言輕。地位低，說話不受人重視。

賤斂貴發：低價賣進，高價賣出。同「賤斂貴出」。

發姦擿伏：擿，挖出。全句是說揭發隱藏著的惡人惡事。通常用來形容吏治的精明或傳播工具的公正不私，使奸邪無所遁隱，無法做壞事。

伏首貼耳：畏縮恐懼的樣子。

耳食之言：耳食：耳朵吃飯。指沒有確鑿的根據，未經思考分析的傳聞。

言約旨遠：言辭簡練，含意深遠。

遠至邇安：遠方來歸附，近民安居樂業。形容政治清明，國家大治。

安土重居：猶安土重遷。指留戀故鄉，不願輕易遷居異地。

居必擇鄉：要多加選擇居住的鄉里。表示注重環境品質的好壞。又作「居必擇鄉」。

鄉書難寄：鄉書：家書。家書很難寄回家中。比喻與家鄉消息隔絕。

 成語故事

【干城之將】

孔子之孫子思在衛國向衛侯推薦苟變為將，說苟變可以指揮五百輛戰車。但衛侯說此人為吏時曾經吃過別人兩個雞蛋，不可用。子思說，聖人用人如同木匠用木材，取其所長，棄取所短，像幾抱粗的梓木，不能因為一寸朽爛便捨棄不用，更不能因為兩個雞蛋而捨棄一位干城之將。

【將門有將】

戰國時期，齊威王的小兒子田嬰任齊國相國十多年，撈

取不少家產，田嬰的小兒子田文向田嬰進言：「文聞將門必有將，相門必有相」，田嬰覺得兒子有眼光，讓他主持家事，接待賓客。後來田文繼承父親的爵位，成為戰國四公子之一即孟嘗君。

【按圖索駿】

春秋時候，秦國有個叫孫陽的人，擅長相馬。他常被人請去識馬、選馬，人們都稱他為伯樂（「伯樂」本是天上的星名，據說負責管理天馬）。

孫陽有個兒子，看了父親寫的《相馬經》，以為相馬很容易，就拿著這本書到處找好馬。他按照書上所繪的圖形去找，一無所獲。又按書中所寫的特徵去找，最後發現有一隻癩蛤蟆很像書中寫的千里馬的特徵，便高興地把癩蛤蟆帶回家，對父親說：「父親，我找到一匹千里馬，只是蹄子稍差些。」孫陽一看，哭笑不得，沒想到兒子竟如此愚笨，便幽默地說：「可惜這馬太喜歡跳了，不能用來拉車。」接著感歎道：「所謂按圖索驥也。」

 成語練習

請把下面帶「數」字的成語補充完整。

數米（　）（　）　　　數米（　）（　）

數典（　）（　）　　　數黑（　）（　）

數黃（　）（　）　　　數一（　）（　）

數不（　）（　）　　　（　）（　）數計

（　）（　）數米　　　（　）（　）數馬

（　）（　）斗數　　　（　）（　）充數

請在下面的括弧裡填上正確的顏色。

一團漆（　　　）　　　一枕（　　　）粱

一抔（　　　）土　　　一身清（　　　）

（　）童（　）叟　　　近（　）者（　）

油光（　）（　）　　　（　　　）梅煮酒

（　）白黛（　）　　　槁木死（　　　）

沉冤莫（　　　）　　　（　）（　）皂白

※解答在212頁。

第二步

🐟 成語接龍

朗朗上口→口呆目瞪→瞪眉瞠眼→眼饞肚飽→
飽經憂患→患難之交→交頭互耳→耳鬢斯磨→
磨砥刻厲→厲兵秣馬→馬鹿異形→形影相吊→
吊兒郎當→當頭棒喝→喝西北風→風馳草靡→
靡靡之聲→聲東擊西→西風殘照→照人肝膽→
膽壯心雄→雄才大略→略跡原心→心如止水→
水闊山高→高情遠意→意氣揚揚→揚威耀武→
武斷專橫→橫戈躍馬→馬如游龍→龍姿鳳采→
采葑采菲→菲食薄衣→衣妝楚楚

🐟 成語解釋

朗朗上口：指誦讀詩文時的聲音響亮而順口。

口呆目瞪：嘴說不出話，眼發直。形容很吃驚的樣子。

瞪眉瞪眼：立眉瞪眼。形容醉態。

眼饞肚飽：形容人貪得無厭。

飽經憂患：指經歷了許多困苦患難。

患難之交：交：交情，朋友。在一起經歷過艱難困苦的朋友。

交頭互耳：猶交頭接耳。形容兩個人湊近低聲交談。

耳鬢斯磨：鬢：鬢髮；廝：互相；磨：擦。耳與鬢髮互相摩擦。形容相處親密。

磨砥刻厲：磨煉砥礪。形容刻苦鑽研。

厲兵秣馬：厲：同「礪」，磨；兵：兵器；秣：餵牲口。磨好兵器，餵好馬。形容準備戰鬥。

馬鹿異形：出自趙高指鹿為馬的故事，比喻顛倒是非、混淆黑白。

形影相吊：吊：慰問。孤身一人，只有和自己的身影相互慰問。形容無依無靠，非常孤單。

吊兒郎當：形容作風散漫，態度不嚴肅。

當頭棒喝：佛教禪宗和尚接待初學的人常常用棒一擊或大喝一聲，促他醒悟。比喻嚴厲警告，使人猛醒過來。

喝西北風：指沒有東西吃。

風馳草靡：比喻強大的勢力能制服一切。同「風行草靡」。

靡靡之聲：指柔弱、頹靡的音樂。同「靡靡之音」。

聲東擊西：聲：聲張。指造成要攻打東邊的聲勢，實際上卻攻

打西邊。是使對方產生錯覺以出奇制勝的一種戰術。

西風殘照：秋天的風，落日的光。比喻衰敗沒落的景象。多用來襯托國家的殘破和心境的淒涼。

照人肝膽：比喻以赤誠相見。

膽壯心雄：形容膽子大，有雄心，做事無所畏懼。

雄才大略：非常傑出的才智和謀略。

略跡原心：撇開表面的事實，而從其用心上加以原諒。

心如止水：形容心境平靜，毫無雜念。

水闊山高：闊：寬，廣闊，指有廣闊的水面和高大的山脈隔著，不得相通。

高情遠意：高尚的品格或情趣。同「高情遠致」。

意氣揚揚：揚揚：得意的樣子。形容很得意的樣子。

揚威耀武：炫耀武力，顯示威風。

武斷專橫：武斷：只憑主觀想像作判斷。專橫：專制強橫。形容憑藉權勢獨斷專行，蠻橫跋扈。

橫戈躍馬：橫持戈矛，策馬騰躍。形容將士威風凜凜，準備衝殺作戰的英勇姿態。

馬如游龍：形容人馬熙熙攘攘的景象。

龍姿鳳采：形容姿態風采非凡。

采葑采菲：比喻不因其所短而捨其所長。葑即蔓青，葉和根、莖地可食，但根莖味苦。

菲食薄衣：菲：微薄。微薄的衣服，粗劣的食物。形容生活十分儉樸。

衣妝楚楚：猶言衣冠楚楚。服飾整齊鮮明。

 ## 成語故事

【當頭棒喝】

　　古代，有一個叫黃檗的傳佛禪師，身邊有許多弟子。他接納新弟子時，有一套規矩，即不問情由地給對方當頭一棒，或者大喝一聲，而後提出問題，要對方不假思索地回答。而且每提出一個問題時，都要當頭棒喝。

　　黃檗禪師的目的，是考驗對方對佛教的虔誠和領悟程度，告誡對方一定要自己悉心去苦讀深究，弄清佛法的奧妙。黃檗禪師的這種古怪的傳教方法，後來便被佛門採用流傳。

【聲東擊西】

　　東漢時期，班超出使西域，目的是團結西域諸國共同對抗匈奴。為了使西域諸國便於共同對抗匈奴，必須先打通南北通道。地處大漠西緣的莎車國，煽動周邊小國，歸附匈奴，反對漢朝。班超決定首先平定莎車。

莎車國王北向龜茲求援，龜茲王親率五萬人馬，援救莎車。班超聯合于闐等國，兵力只有二萬五千人，敵眾我寡，難以力克，必須智取。班超遂定下聲東擊西之計，迷惑敵人。他派人在軍中散佈對班超的不滿言論，製造打不贏龜茲，有撤退的跡象。並且特別讓莎車俘虜聽得一清二楚。這天黃昏，班超命于闐大軍向東撤退。自己率部向西撤退，表面上顯得慌亂，並故意放俘虜趁機脫逃。

　　俘虜逃回莎車營中，急忙報告漢軍慌忙撤退的消息。龜茲王大喜，誤認班超懼怕自己而慌忙逃竄，想趁此機會，追殺班超。他立刻下令兵分兩路，追擊逃敵。他親自率一萬精兵向西追殺班超。班超胸有成竹，趁夜幕籠罩大漠，撤退僅十里地，部隊即就地隱蔽。龜茲王求勝心切，率領追兵從班超隱蔽處飛馳而過，班超立即集合部隊，與事先約定的東路于闐人馬，迅速回師殺向莎車。班超的部隊如從天而降，莎車猝不及防，迅速瓦解。莎車王驚魂未定，逃走不及，只得請降。龜茲王氣勢洶洶，追走一夜，未見班超部隊蹤影，又聽得莎車已被平定，人馬傷亡稍重的消息，知道大勢已去，只有收拾殘部，悻悻然返回龜茲。

 # 成語練習

請將成語和它所對應的歇後語連線。

凌晨的星星 ・　　　　・言必有信

午後看太陽 ・　　　　・有目共睹

郵遞員做報告・　　　　・疑神疑鬼

廣場上看電影・　　　　・冷言冷語

地府裡失竊 ・　　　　・寥寥無幾

站在北極說話・　　　　・每況愈下

請把下面的疊字成語補充完整。

累累（　）（　）　　湛湛（　）（　）

粥粥（　）（　）　　作作（　）（　）

懸懸（　）（　）　　戚戚（　）（　）

謙謙（　）（　）　　汲汲（　）（　）

超超（　）（　）　　陳陳（　）（　）

遲遲（　）（　）　　栗栗（　）（　）

善善（　）（　）　　蹇蹇（　）（　）

矯矯（　）（　）

※解答在213頁。

 成語接龍

楚歌四起→起居無時→時和歲豐→豐功厚利→
利齒伶牙→牙白口清→清廉正直→直內方外→
外簡內明→明堂正道→道不掇遺→遺惠餘澤→
澤及枯骨→骨肉相連→連鑣並駕→駕霧騰雲→
雲開見天→天理良心→心慈面軟→軟語溫言→
言猶在耳→耳目一新→新故代謝→謝家寶樹→
樹大招風→風平浪靜→靜極思動→動地驚天→
天經地義→義重恩深→深厲淺揭→揭篋擔囊→
囊括四海→海屋籌添→添磚加瓦

 成語解釋

楚歌四起：比喻四面被圍，陷入孤立危急的困境。

起居無時：起居：作息，日常生活。形容日常生活沒有規律。

時和歲豐：四時和順，五穀豐收。用以稱頌太平盛世。同「時和年豐」。

豐功厚利：指巨大的功利。

利齒伶牙：伶：通「靈」，靈活，乖巧。能說會道。

牙白口清：比喻說話清楚。

清廉正直：清白廉潔，為人正直不阿。

直內方外：指內心誠明正直，行為端莊方正。

外簡內明：指對人表面上簡易，而內心明察。

明堂正道：猶言正式；公開；堂堂正正。同「明公正氣」。

道不掇遺：路上沒有人把別人丟失的東西拾走。形容社會風氣好。同「道不拾遺」。

遺惠餘澤：前人留下的恩惠德澤。

澤及枯骨：澤：恩澤；枯骨：死去已久的人。恩澤及於死者。形容給人恩惠極大。

骨肉相連：像骨頭和肉一樣互相連接著。比喻關係非常密切，不可分離。

連鑣並駕：比喻彼此的力量或才能不分高下。同「連鑣並軫」。

駕霧騰雲：乘著雲，駕著霧。指傳說中指會法術的人乘雲霧飛行。

雲開見天：烏雲消散，重見天日。比喻社會由亂轉治，由黑暗

轉向光明。

天理良心：天理：自然之理，上天主持的公理。良心：舊指人類純真善良之心。指人的天性善心。

心慈面軟：形容為人和善。

軟語溫言：溫和的話語。

言猶在耳：猶：還。說的話還在耳邊。比喻說的話還清楚地記得。

耳目一新：耳目：指見聞。聽到的、看到的跟以前完全不同，使人感到新鮮。

新故代謝：陳：陳舊的；代：替換；謝：凋謝，衰亡。指生物體不斷用新物質代替舊物質的過程。也指新事物不斷產生發展，代替舊的事物。

謝家寶樹：比喻能光耀門庭的子侄。

樹大招風：比喻人出了名或有了錢財就容易惹人注意，引起麻煩。

風平浪靜：指沒有風浪。比喻平靜無事。

靜極思動：指生活平靜到了極點，就希望有所改變。亦指事物的靜止狀態達到極點，便會向動的方向轉化。

動地驚天：驚：驚動；動：震撼。使天地驚動。形容某個事件的聲勢或意義極大。

天經地義：經：規範，原則；義：正理。天地間歷久不變的常

道。指絕對正確，不能改變的道理。也指理所當然的事。

義重恩深：恩惠、情義極爲深重。

深厲淺揭：厲，涉水而過。揭，提起衣服。深厲淺揭指若涉淺水，則提起衣服過去；若涉深水，則連衣服也不必提起而直接渡水。比喻處理問題要因地制宜。

揭篋擔囊：盜竊箱籠等財物。

囊括四海：囊括：比喻統統包羅在內。指統一全國。

海屋籌添：原指長壽，後爲祝壽之詞。

添磚加瓦：比喻做一些工作，盡一點力量。

 成語故事

【言猶在耳】

西元前620年，晉國國君襄公去世，大臣們決定將在秦國的晉公子雍迎接回國，準備繼承國君位。但是晉襄公夫人穆嬴不同意，她每天著抱著太子在朝廷上哭鬧，說：「先君何罪？其嗣亦何罪？捨棄嫡子不立而到外邊求國君，將太子置於何地？」出朝後，她拉著太子到卿大夫趙宣子家，向趙宣子叩頭說：「先君在時捧著這孩子囑託於您，說：『此子成才，我就是受了您的賜予；若不成才，我就唯您是怨。』現在國君雖

死，言猶在耳，而您都把這些忘了，不管了，這怎麼行呢？」趙宣子和諸大夫都怕穆嬴的威逼，就改立了靈公為國君，發兵抵抗秦國護送公子雍的軍隊，並打敗了秦軍。

【天經地義】

西元前520年周景王死後，按習俗由他正夫人所生的世子敬繼位。但是，景王生前曾與大夫賓孟商討過，打算立非正夫人所生的長子朝為世子。這樣，王子朝也有資格繼位。於是，周王室發生了激烈的王位之爭，史稱「王子朝之亂」。

在這種情況下，晉頃公召集各諸侯國的代表在黑壤盟商討如何使王室安寧。參加商討的有晉國的趙鞅，鄭國的游吉，宋國的樂大心等。

會上晉國的趙鞅向鄭國的游吉請教什麼叫「禮」。游吉回答說：「我國的子產大夫在世時曾經說過，禮就是天之經，地之義，也就是老天規定的原則，大地施行的正理。它是百姓行動的依據，不能改變，也不容懷疑。」趙鞅對游吉的回答很滿意，表示一定要牢記這個道理。其他諸侯國的代表聽了，也大都表示有理。

接著，趙鞅提出各諸侯國應全力支持敬王，為他提供兵卒、糧草，並且幫助他把王室遷回王城。後來，晉國的大夫率領各諸侯國的軍隊，幫助敬王恢復王位，結束了周王室的王位

之爭。

 ## 成語練習

猜一猜，下列謎語的謎底都是成語，請把它補充完整。

向瞎子問路　──────　問（　）於（　）

室內作業　──────　（　）所不（　）

細菌開會　──────　（　）微（　）至

放大鏡　──────　（　）而（　）見

哈哈鏡　──────　相（　）成（　）

心算　──────　心中（　）（　）

郵遞員　──────　信（　）（　）來

請用意思相近的詞補充下面的成語。

流（　）蜚（　）　　　　　（　）花（　）玉

酒（　）飯（　）　　　　　大（　）大（　）

添（　）加（　）　　　　　（　）風（　）影

（　）權（　）利　　　　　（　）舟（　）濟

違（　）亂（　）　　　　　驚（　）駭（　）

零（　）碎（　）　　　　　開（　）拓（　）

※解答在214頁。

第四步

 成語接龍

瓦解冰銷→銷毀骨立→立盹行眠→眠花宿柳→

柳絮才高→高不可攀→攀蟾折桂→桂酒椒漿→

漿酒藿肉→肉飛眉舞→舞鳳飛龍→龍舉雲屬→

屬辭比事→事不宜遲→遲徊觀望→望風披靡→

靡所底止→止戈散馬→馬跡蛛絲→絲髮之功→

功一美二→二分明月→月落參橫→橫衝直闖→

闖南走北→北鄙之聲→聲勢熏灼→灼艾分痛→

痛不欲生→生拽活拖→拖麻拽布→布襪青鞋→

鞋弓襪淺→淺斟低唱→唱沙作米

 成語解釋

瓦解冰銷：比喻失敗、崩潰或消失。

銷毀骨立：銷：久病枯瘦。形容身體枯瘦如柴。

立盹行眠：站立、行走時都在睡覺。形容十分疲倦。

眠花宿柳：比喻狎妓。

柳絮才高：表示人有卓越的文學才能。多指女子。

高不可攀：攀：抓住高處的東西向上爬。高得手也攀不到。形容難以達到。也形容人高高在上，使人難接近。

攀蟾折桂：攀登蟾宮，折取月桂。喻科舉登第。

桂酒椒漿：泛指美酒。

漿酒藿肉：把酒肉當做水漿、豆葉一樣。形容飲食的奢侈。同「漿酒霍肉」。

肉飛眉舞：猶言眉飛色舞。形容高興喜悅的神態。

舞鳳飛龍：猶龍飛鳳舞。氣勢奔放雄壯的樣子。

龍舉雲屬：比喻王者興起則必遇賢臣良將。同「龍興雲屬」。

屬辭比事：原指連綴文辭，排比事實，記載歷史。後泛稱作文紀事。

事不宜遲：事情要抓緊時機快做，不宜拖延。

遲徊觀望：猶言遲疑觀望。

望風披靡：披靡：草木隨風倒伏。草一遇到風就倒伏了。比喻軍隊毫無鬥志，老遠看到對方的氣勢很盛，沒有交鋒就潰散了。

靡所底止：指沒有止境。

止戈散馬：停用兵戈，放還戰馬，意指結束戰爭。

馬跡蛛絲：比喻隱約可尋的痕跡和線索。

絲髮之功：絲髮：一根絲，一根頭髮。指功勞極微小。

功一美二：功：功績。做一方面的事情而取得兩方面的美名。

二分明月：古人認為天下明月共三分，揚州獨佔二分。原用於形容揚州繁華昌盛的景象。今用以比喻當地的月色格外明朗。

月落參橫：月亮已落，參星橫斜。形容天色將明。

橫衝直闖：亂衝亂撞，蠻橫無理。同「橫衝直撞」。

闖南走北：奔走四方。

北鄙之聲：指殷紂時的音樂。後世視為亡國之聲。

聲勢熏灼：謂聲威氣勢逼人。

灼艾分痛：比喻兄弟友愛。

痛不欲生：悲痛得不想活下去。形容悲痛到極點。

生拽活拖：形容用力拉扯。

拖麻拽布：指戴孝。舊時，長輩喪亡，幼輩要披麻衣系白布。

布襪青鞋：原指平民的服裝。舊時比喻隱士的生活。同「青鞋布襪」。

鞋弓襪淺：指舊時婦女小腳。同「鞋弓襪小」。

淺斟低唱：慢慢地喝酒，低低地歌唱。形容封建時代的士大夫消閒享樂的情狀。

唱沙作米：比喻以假亂真或以劣為優。

 ## 成語故事

【望風披靡】

　　西漢時期，文學家司馬相如寫《上林賦》虛設楚國的子虛和齊國烏有兩人豐富的言論，極力鋪陳太子上林苑的繁華。上林苑面積很大，有八條河流奔騰不息，各種珍奇禽獸無所不有。花草樹木到處都是，草木隨風搖盪起伏像大海中的波浪。即「應風披靡，吐芳揚烈。」

【灼艾分痛】

　　北宋時期，宋太祖趙匡胤的弟弟趙匡義得病，十分痛苦。太祖去探望他並親自為他灼燒艾草治病。趙匡義感到很疼痛，叫了出來。太祖於是將熱艾往自己身上灼燒，的確很痛，太祖希望這樣做可以分擔弟弟的痛苦，趙匡義感到十分感動。

 ## 成語練習

成語連用，請根據已給出的成語填空，使意思連貫。

道高一尺，（　）高一（　）

豐衣足食，安（　）樂（　）

飛沙走石，天（　）地（　）

比上不足，比（　）（　）（　）

重賞之下，必有（　）（　）

浪子回頭，（　）途知（　）

請根據下面的提示寫出正確的成語。

臉，一種水果的花，崔護＿＿＿＿＿＿＿＿＿＿＿＿＿＿＿＿＿＿＿＿

一種動物的牙齒，比原來多，虛度＿＿＿＿＿＿＿＿＿＿＿＿＿＿＿

司馬光，木頭，枕頭＿＿＿＿＿＿＿＿＿＿＿＿＿＿＿＿＿＿＿＿＿＿

女媧，石頭，堵口子＿＿＿＿＿＿＿＿＿＿＿＿＿＿＿＿＿＿＿＿＿＿

伯樂，《相馬經》，尋找＿＿＿＿＿＿＿＿＿＿＿＿＿＿＿＿＿＿＿＿

趙匡胤，艾草治病，分擔＿＿＿＿＿＿＿＿＿＿＿＿＿＿＿＿＿＿＿＿

※解答在215頁。

第五步

 成語接龍

米粒之珠→珠圍翠擁→擁篲救火→火光燭天→

天翻地覆→覆蕉尋鹿→鹿裘不完→完事大吉→

吉網羅鉗→鉗口不言→言行相詭→詭變多端→

端倪可察→察己知人→人琴兩亡→亡可奈何→

何樂不為→為叢弗摧→摧蘭折玉→玉質金相→

相錯如繡→繡口錦心→心蕩神馳→馳名天下→

下帷苦讀→讀書得間→間關千里→里巷之談→

談玄說妙→妙語如珠→珠槃玉敦→敦本務實→

實至名歸→歸遺細君→君子不器

 成語解釋

米粒之珠：比喻細微弱小的東西。

珠圍翠擁：指華貴的裝潢或裝飾。

擁篲救火：指方法不當，事必不成。

火光燭天：火光把天都照亮了。形容火勢極大（多指火災）。

天翻地覆：覆：翻過來。形容變化巨大。

覆蕉尋鹿：覆：遮蓋；蕉：同「樵」，柴。比喻把真事看作夢幻而一再失誤。同「覆鹿尋蕉」。

鹿裘不完：比喻儉樸節儉。

完事大吉：指事情結束了，或東西完蛋了（多含貶義）。

吉網羅鉗：比喻酷吏朋比爲奸，陷害無辜。

鉗口不言：鉗口：閉口。閉著嘴不說話。

言行相詭：詭：違反，違背。說的和做的相違背。指言行不一。

詭變多端：詭變：狡詐多變；端：項目，點。形容壞主意很多。

端倪可察：端倪：線索。事情已經可以看出眉目來了。

察己知人：指情理之中的事情，察度自己，就可知之別人。

人琴兩亡：形容看到遺物，懷念死者的悲傷心情。

亡可奈何：無可奈何。指只能如此，沒有別的辦法。

何樂不為：樂：樂意；爲：做。有什麼不樂於去做的呢？表示願意去做。

為虺弗摧：虺：小蛇。小蛇不打死，大了就難辦。比喻弱敵不除，必有後患。

摧蘭折玉：摧：摧殘，毀掉。毀壞蘭花，折斷美玉。比喻摧殘和傷害女子。

玉質金相：金、玉：比喻美好；質：本質；相：外貌。比喻文章的形式和內容都完美。也形容人相貌端美。

相錯如繡：交錯縱橫，好像刺繡。

繡口錦心：錦、繡：精美鮮艷的絲織品。形容文思優美，詞藻華麗。

心蕩神馳：心神飄蕩不定，奔馳不能停止。又作「心蕩神搖」、「心蕩目搖」、「心動神移」。

馳名天下：馳：傳揚。形容名聲傳播得很遠。

下帷苦讀：下，掛。帷，分隔內外的帳子。全句是說掛起帳子，在帳內苦讀。比喻一個人專心一意，用功讀書。

讀書得間：間：間隙。比喻竅門。讀書得了竅門。形容讀書能尋究竅門，心領神會。

間關千里：間關：車行聲。形容路途艱險。指路途崎嶇難走又遙遠。

里巷之談：比喻街頭巷尾的言論。指沒知識的人所談的話。

談玄說妙：談論玄妙的事理。

妙語如珠：形容說話很風趣。

珠槃玉敦：古代諸侯盟誓時用的器具。引申為訂立盟約。

敦本務實：崇尚根本，注重實際。

實至名歸：實：實際的成就；至：達到；名：名譽；歸：到來。有了真正的學識、本領或功業，自然就有聲譽。

歸遺細君：遺：給予。細君：妻子。表示夫妻情深。

君子不器：器，器皿，引申為才能、本領。全句是說君子學識淵博，不會像器物一樣，只有一種用途。比喻人多才多藝。

 成語故事

【覆蕉尋鹿】

從前有個鄭國人在野外砍柴，看到一隻受傷的鹿跑過來，就把鹿打死了，他擔心獵人追過來，於是把死鹿藏在一條小溝裡，順便砍了一些蕉葉覆蓋在上面。

等到天黑了他想找到死鹿扛回家，可是怎麼也找不到。最後他只好放棄尋找，並安慰自己就當做作了同樣的夢罷了。

【吉網羅鉗】

唐玄宗時期，酷吏吉溫與羅希奭善於拍馬奉承，得到右丞相李林甫的賞識，讓他們掌管刑獄。

此後他們兩人辦案均根據李林甫的旨意行事，搞「欲加之罪，何患無辭」這一套，幫助李林甫排斥與打擊異己，落入他

們手中的人如同被鉗夾住或落入網中一樣。

 ## 成語練習

請根據下面的俗語補充成語。

人怕出名豬怕壯　　　───　　樹（　）（　）風

張家長，李家短　　　───　　（　）長（　）短

要東就東，要西就西　───　　說（　）不（　）

砍了腦袋不過碗大的疤　───　　死不（　）（　）

既來之，則安之　　　───　　隨（　）而（　）

人心不足蛇吞象　　　───　　（　）得無（　）

請將下面的成語補充完整。

有憑有（　　　）　　　　有錢有（　　　　）

有三有（　　　）　　　　有聲有（　　　　）

有（　　　）有笑　　　　有（　　　）有臉

有（　　　）有終　　　　有（　　　）有則

有心有（　　　）　　　　有血有（　　　　）

有勇有（　　　）　　　　有枝有（　　　　）

※解答在216頁。

成語接龍

奇恥大辱→辱身敗名→名我固當→當場出彩→
彩筆生花→花攢錦聚→聚眾滋事→事過景遷→
遷延稽留→留連忘返→返本朝元→元方季方→
方領圓冠→冠上加冠→冠履倒置→置身事外→
外感內傷→傷風敗化→化梟為鳩→鳩居鵲巢→
巢林一枝→枝對葉比→比量齊觀→觀隅反三→
三婆兩嫂→嫂溺叔援→援鱉失龜→龜龍鱗鳳→
鳳毛濟美→美人香草→草木蕭疏→疏財尚氣→
氣焰囂張→張袂成陰→陰陽慘舒

成語解釋

奇恥大辱：奇：異常。極大的恥辱。

辱身敗名：指自身受辱，名聲敗壞。

名我固當：叫我這個名字實在很恰當。

當場出彩：舊戲表演殺傷時，用紅色水塗抹，裝做流血的樣子，叫做出彩。比喻當著眾人的面敗露祕密或顯出醜態。

彩筆生花：比喻才思有很大的進步。

花攢錦聚：形容五色繽紛、繁盛豔麗的景象。同「花攢錦簇」。

聚眾滋事：聚集一幫人到處惹事，製造糾紛。

事過景遷：事情已經過去，情況也變了。同「事過境遷」。

遷延稽留：猶言拖延滯留。

留連忘返：形容留戀景物，捨不得回去。

返本朝元：猶言返本還源。

元方季方：意指兩人難分高下。後稱兄弟皆賢為「難兄難弟」或「元方季方」。

方領圓冠：方形的衣領和圓形的帽冠，為古代儒生的服飾。亦借指儒生。

冠上加冠：同畫蛇添足，比喻多餘的舉動。

冠履倒置：比喻上下位置顛倒，尊卑不分。

置身事外：身：自身。把自己放在事情之外，毫不關心。

外感內傷：（1）中醫指外感風邪，內有鬱積而致病。（2）比喻內外煎迫。

傷風敗化：指敗壞社會風俗。多用來譴責道德敗壞的行為。同

「傷風敗俗」。

化梟為鳩：比喻變兇險為平安。梟即貓頭鷹，舊時認為是凶鳥，鳩是吉祥之鳥。

鳩居鵲巢：比喻強佔他人的居處或措置不當等。

巢林一枝：指鷦鷯築巢，只不過佔用一根樹枝。後以之比喻安本分，不貪多。

枝對葉比：枝葉相對並列。比喻駢體文對偶句式。

比量齊觀：指同等看待。

觀隅反三：猶言舉一反三。比喻從一件事情類推而知道其他許多事情。

三婆兩嫂：猶言三妻四妾。

嫂溺叔援：比喻視實際情況而變通做法。

援鱉失龜：比喻得不償失。

龜龍鱗鳳：傳統上用來象徵高壽、尊貴、吉祥的四種動物。比喻身處高位德蓋四海的人。

鳳毛濟美：比喻父親做官，兒子能繼承父業。

美人香草：舊時詩文中用以象徵忠君愛國的思想。

草木蕭疏：蕭疏：冷落，稀稀落落。花草樹木都已枯萎凋謝。形容深秋景象。

疏財尚氣：講義氣，輕視錢財。多指出錢幫助遭難的人。同「疏財仗義」。

氣焰囂張：囂張：猖狂的樣子。形容人威勢逼人，猖狂放肆。

張袂成陰：張開袖子能遮掩天日，成爲陰天。形容人多。

陰陽慘舒：古以秋冬爲陰，春夏爲陽。意爲秋冬憂戚，春夏舒快。指四時的變化。

 ## 成語故事

【元方季方】

　　東漢時期，穎川縣官陳寔廉潔奉公，百姓十分愛戴他。他的兒子元方與季方也有很高的德行，都被朝廷所重用，他們的頭像被掛在城牆上成爲百姓學習的典範。孫子長文與孝先問陳寔他們的父親誰的功德高，陳寔說：「元方難爲兄，季方難爲弟。」

 ## 成語練習

請根據下面這首詩補充成語。

《望廬山瀑布》唐・李白

日照香爐生紫煙，遙看瀑布掛前川。

飛流直下三千尺，疑是銀河落九天。

途（　）（　）暮　　　　　（　　　　）火純青

萬（　）（　）紅　　　飛（　）（　）泉

荊釵（　　　）裙　　　封金（　　　）印

燭（　　　）數計　　　火樹（　　　）花

灰（　）（　）滅　　　齒頰（　）（　）

將信將（　　　）　　　馬首（　　　）瞻

華封（　　　）祝　　　（　　　）言不諱

（　）馬（　）花　　　（　　　）澤納污

鳳引（　　　）雛　　　階（　　　）萬里

（　）（　）海乾

請將下面的成語和與之相關的人物連線。

荊釵布裙・　　　　　　・顧歡

業精於勤・　　　　　　・楊伯雍

燃糠自照・　　　　　　・王章

種玉藍田・　　　　　　・陳嬰

牛衣對泣・　　　　　　・韓愈

異軍突起・　　　　　　・孟光

※解答在217頁。

第七步

成語接龍

如解倒懸→懸鼓待椎→椎埋狗竊→竊勢擁權→
權重望崇→崇論閎議→議不反顧→顧全大局→
局外之人→人微言輕→輕身重義→義不生財→
財竭力盡→盡心盡力→力爭上游→游雲驚龍→
龍馬精神→神飛氣揚→揚名顯親→親密無間→
間不容息→息息相關→關山阻隔→隔岸觀火→
火樹琪花→花明柳暗→暗渡陳倉→倉卒之際→
際會風雲→雲淨天空→空口無憑→憑軾旁觀→
觀山玩水→水中撈月→月暈而風

成語解釋

如解倒懸：比喻把人從危難中解救出來。

懸鼓待椎：比喻急不可待。

椎埋狗竊：指搶殺偷盜，不務正業。

竊勢擁權：盜用權勢。

權重望崇：指權力大而威望高。

崇論閎議：指高明卓越的議論。

議不反顧：指為了正義奮勇向前，不回頭、後退。議，通「義」。

顧全大局：指從整體的利益著想，使不遭受損害。

局外之人：局外：原指棋局之外，引申為事外。指與某件事情沒有關係的人。

人微言輕：地位低，說話不受人重視。

輕身重義：指輕視生命而重視正義事業。

義不生財：主持正義者不苟取財物。

財竭力盡：錢財和力量全部用盡。比喻生活陷入困窘的境地。

盡心盡力：指費盡心力。

力爭上游：上游：河的上流，比喻先進的地位。努力奮鬥，爭取先進再先進。

游雲驚龍：形容書法精妙。

龍馬精神：龍馬：古代傳說中形狀像龍的駿馬。比喻人精神旺盛。

神飛氣揚：精神振奮，意氣昂揚。

揚名顯親：揚：傳揚；顯：顯赫；親：父母。指使雙親顯耀，

名聲傳揚。

親密無間：間：縫隙。關係親密，沒有隔閡。形容十分親密，沒有任何隔閡。

間不容息：間：中間；容：容納；息：喘息。中間都不容喘一口氣。形容時機緊迫，不容延誤。

息息相關：息：呼吸時進出的氣。呼吸也相互關聯。形容彼此的關係非常密切。

關山阻隔：關隘山嶺阻擋隔絕。形容路途艱難，往來不易。

隔岸觀火：隔著河看人家著火。比喻對別人的危難不去求助，在一旁看熱鬧。

火樹琪花：比喻燦爛的燈火或焰火。

花明柳暗：垂柳濃密，鮮花奪目。形容柳樹成蔭，繁花似錦的春天景象。也比喻在困難中遇到轉機。

暗渡陳倉：渡：越過；陳倉：古縣名，在今陝西省寶雞市東。比喻用造假像的手段來達到某種目的。

倉卒之際：倉卒：倉促，匆忙。匆忙之間。

際會風雲：遭逢到好的際遇。

雲淨天空：比喻事情辦得乾淨俐落，不留痕跡。

空口無憑：單憑嘴說而沒有什麼作為憑據。只要用實物來證明。

憑軾旁觀：靠在車前橫木上旁觀。比喻置身事外。

觀山玩水：猶言遊山玩水。

水中撈月：到水中去撈月亮。比喻去做根本做不到的事情，只能白費力氣。

月暈而風：月暈：月亮周圍出現的光環。月亮出現光環，就是要颳風的徵候。比喻見到一點跡象就能知道它的發展趨向。

 成語故事

【懸鼓待椎】

宋朝時期，一天范仲淹帶著兒子純仁去民家訪問，民房中有一隻鼓妖在他們剛坐下時自動滾到前庭，滿屋子人都感到害怕。范仲淹慢慢地對純仁說：「此鼓久不擊，見好客至，故自來庭以尋槌耳。」（這只鼓很久沒有被擊響過了，看到有客人來了，所以才自己跑到前庭來尋找擊鼓的鼓槌。）於是就讓純仁擊鼓，那妖鼓立即自破。

【暗渡陳倉】

楚漢之爭時，項羽倚仗兵力強大，違背誰先入關中誰為王的約定，封先入關中的劉邦為漢王，自封為西楚霸王。劉邦聽從謀臣張良的計策，從關中回漢中時，燒毀棧道，表明自己不

再進關中。後來，劉邦拜韓信為將軍，韓信命士兵修復棧道，裝作從棧道出擊進軍關中，實際上卻和劉邦率主力部隊暗中抄小路襲擊陳倉，趁守將不備，佔領陳倉。進而攻入咸陽，佔領關中。這個成語出自《史記‧高祖本紀》，比喻表面故作姿態，暗地裡另有所圖。

 ## 成語練習

請把下面意思相反的成語補充完整。

（　）新（　）舊——始終（　）（　）

陽春（　）（　）——下里（　）（　）

（　）（　）一顧——（　）（　）投地

（　）天（　）人——（　）（　）自責

（　）虎（　）山——（　）（　）殺絕

明（　）張（　）——（　）（　）摸摸

趣味成語填空練習。

最多情的蓮藕　　———　藕（　）絲（　）

最多房子的兔子　　———　狡兔（　）（　）

最有權勢的親戚　　———　（　）親（　）戚

最不像人的軍師　————　（　）（　）軍師

最詭異的長相　————　（　）頭（　）面

最貴的雨　————　（　）雨如（　）

最少的軍隊　————　（　）槍（　）馬

※解答在218頁。

第八步

成語接龍

風土人情→情意綿綿→綿綿不斷→斷織勸學→
學如穿井→井蛙醯雞→雞鳴候旦→旦夕之間→
間不容瞬→瞬息之間→間不容髮→髮短心長→
長幼尊卑→卑躬屈節→節用愛民→民膏民脂→
脂膏不潤→潤屋潤身→身先士眾→眾議成林→
林林總總→總角之交→交口讚譽→譽滿天下→
下榻留賓→賓來如歸→歸之若水→水波不興→
興雲致雨→雨收雲散→散傷丑害→害群之馬→
馬齒加長→長才廣度→度外之人

成語解釋

風土人情：風土：山川風俗、氣候等的總稱；人情：人的性
情、習慣。一個地方特有的自然環境和風俗、禮節、習慣的總

稱。

情意綿綿：情意：對人的感情。綿綿：延續不斷的樣子。形容情意深長，不能解脫。

綿綿不斷：綿綿：延續不絕的樣子。接連不斷，一直延續下去。

斷織勸學：原指東漢時樂羊子妻借切斷織機上的線，來諷喻丈夫不可中途廢學。後比喻勸勉學習。

學如穿井：穿：鑿通。求學如同鑿井。比喻在學習當中，學到的知識越深也就越難，因此為了獲得更深的學問，必須要有百折不撓的進取精神。

井蛙醯雞：醯雞：昆蟲名，即蠛蠓，常用以形容細小的東西。比喻眼界不廣，見識淺薄。

雞鳴候旦：怕失曉而耽誤正事，天沒亮就起身。同「雞鳴戒旦」。

旦夕之間：旦：早晨。夕：晚上。早晚之間，形容在很短時間內。

間不容瞬：指眨眼的時間都沒有。形容時間短促。

瞬息之間：極短暫的時間內。

間不容髮：間：空隙。空隙中容不下一根頭髮。比喻與災禍相距極近或情勢危急到極點。

髮短心長：頭髮短，但想得很深遠。比喻人年紀雖大，但思慮

深遠。

長幼尊卑：指輩分大小，地位高低。

卑躬屈節：卑躬：低頭彎腰；屈節：屈辱節操。形容沒有骨氣，低聲下氣地討好奉承。

節用愛民：節省開支，愛護百姓。

民膏民脂：脂、膏：脂肪。比喻人民用血汗換來的財富。多用於指反動統治階級壓榨人民來養肥自己的場合。

脂膏不潤：比喻為人廉潔，不貪財物。

潤屋潤身：後用為恭賀新屋落成的題辭。

身先士眾：作戰時將領親自帶頭，衝在士兵前面。現在也用來比喻領導帶頭，走在群眾前面。同「身先士卒」。

眾議成林：指眾人的議論可使人相信平地上出現森林。比喻流言多可以亂真。

林林總總：繁盛眾多的意思。

總角之交：總角：兒童髮髻向上分開的結果童年。指童年時期就結交的朋友。

交口讚譽：交：一齊，同時。異口同聲地稱讚。

譽滿天下：美好的名聲天下皆知。亦作「譽滿全球」、「譽滿寰中」、「譽塞天下」。

下榻留賓：下榻：住宿。泛指留下賓客住宿。為尊敬賢者、接待賓客之詞。指留客住宿。

賓來如歸：賓客來此如歸其家。形容招待客人熱情周到。

歸之若水：歸附的勢態就像江河匯成大海一樣。形容人心所向。

水波不興：水面平靜，不起波浪。比喻平靜。

興雲致雨：興雲：布下雲彩。致雨：使下雨。神話傳說，神龍有布雲作雨的能力。借喻樂曲詩文，聲勢雄壯，不同凡響。

雨收雲散：比喻某種現象已經消失。

散傷丑害：形容不和諧的聲音。

害群之馬：以危害馬群的劣馬，比喻危害大眾的人。

馬齒加長：馬的牙齒隨著年齡而增加，一年增一隻，所以看馬的牙齒就可以知道馬的年齡。「馬齒加長」用以比喻歲月流逝，年齡增大。亦作馬齒長。

長才廣度：指才能出眾器量宏大的人。

度外之人：度外：心在計度之外。指與某人或某集團沒有關係或關係不近的人。即局外人。

 成語故事

【斷織勸學】

河南郡樂羊子的妻子，不知道是姓什麼的人家的女兒。樂

羊子在路上行走時，曾經撿到一塊別人丟失的金餅，拿回家把金子給了妻子。妻子說：「我聽說有志氣的人不喝『盜泉』的水，廉潔方正的人不接受他人傲慢侮辱地施捨的食物，何況是撿拾別人的失物、謀求私利來玷污自己的品德呢！」羊子聽後十分慚愧，就把金子扔棄到野外，然後遠遠地出外拜師求學去了。

　　一年後樂羊子回到家中，妻子跪起身問他回來的緣故。羊子說：「出行在外久了，心中想念家人，沒有別的特殊的事情。」妻子聽後，就拿起刀來快步走到織機前說道：「這些絲織品都是從蠶繭中生出，又在織機上織成。一根絲一根絲的積累起來，才達到一寸長，一寸一寸地積累，才能成丈成匹。現在如果割斷這些正在織著的絲織品，那就會丟棄成功的機會，遲延荒廢時光。您要積累學問，就應當『每天都學到自己不懂的東西』，用來成就自己的美德；如果中途就回來了，那同切斷這絲織品又有什麼不同呢？」羊子被他妻子的話感動了，又回去修完了自己的學業。

【井蛙醢雞】

　　有一隻青蛙長年住在一口枯井裡。總覺得自己生活得很愜意，一有機會就要當眾吹噓一番。有一天，牠對一隻海鱉說：「今天算你運氣了，我讓你開開眼界，參觀一下我的居室。

那簡直是一座天堂。你大概從來也沒有見過這樣寬敞的住所吧？」海鱉探頭往井裡瞅瞅，只見淺淺的井底積了一窪長滿綠苔的泥水，還聞到一股撲鼻的臭味。海鱉皺了皺眉頭，趕緊縮回了腦袋。

青蛙繼續吹噓：「住在這兒，我舒服極了！這一坑水，這一口井，都屬我一個人所有，我愛怎麼樣就怎麼樣。這樣的樂趣可以算極致了吧。海鱉兄，你不想進去觀光觀光嗎？」海鱉問青蛙：「你聽說過大海嗎？」青蛙搖搖頭。海鱉說：「大海水天茫茫，無邊無際。用千里不能形容它的遼闊，用萬丈不能表明它的深度。大禹做國君的時候，十年九澇，海水沒有加深；商湯統治的年代，八年七旱，海水也不見減少。海是這樣大，以至時間的長短、旱澇的變化都不能使它的水量發生明顯的變化。青蛙弟，我就生活在大海中。你看，比起你這一眼枯井，哪個天地更開闊，哪個更有樂趣啊？」青蛙聽傻了，鼓著眼睛半天合不攏嘴。

「井蛙醢雞」中的井蛙二字便來自於這個故事，比喻目光狹小。

 成語練習

成語選擇題。

1、（　　）成語「火眼金睛」最初是神話故事中誰的本領？

　　A 孫悟空　　　B 二郎神　　　C 哪吒

2、（　　）「醉翁之意不在酒」出自誰的文章？

　　A 蘇東坡　　　B 歐陽修　　　C 辛棄疾

3、（　　）成語「前倨後恭」說的是歷史上誰的經歷？

　　A 蘇武　　　B 蘇秦　　　C 張儀

4、（　　）成語「粥粥無能」中的「粥粥」意思是

　　A 一種食物　　　B 鳥叫聲　　　C 軟弱無能

請圈出下面成語中的錯別字並寫出正確的。

吃人說夢＿＿　　言重九頂＿＿　　易想天開＿＿　　語焉不祥＿＿

亥人聽聞＿＿　　揮霍無賭＿＿　　節唉順變＿＿　　富而不嬌＿＿

民不廖生＿＿　　盛宴不在＿＿　　知書答理＿＿　　約定俗城＿＿

※解答在219頁。

 成語接龍

蹇人升天→天理昭昭→昭然若揭→揭篋探囊→
囊螢照讀→讀書三餘→餘霞散綺→綺紈之歲→
歲聿其莫→莫可究詰→詰戎治兵→兵微將寡→
寡信輕諾→諾諾連聲→聲罪致討→討價還價→
價值連城→城狐社鼠→鼠竄狼奔→奔走呼號→
號咷大哭→哭笑不得→得月較先→先我著鞭→
鞭不及腹→腹心相照→照功行賞→賞一勸眾→
眾目具瞻→瞻顧前後→後進領袖→袖手充耳→
耳鬢廝磨→磨礱砥礪→礪帶河山

 成語解釋

蹇人升天：比喻不可能之事。同「蹇人上天」。

天理昭昭：昭昭：明顯。舊稱天能主持公道，善惡報應分明。

昭然若揭：昭然：明顯、顯著的樣子；揭：原意為高舉，現也指揭開。形容真相全部暴露，一切都明明白白。

揭篋探囊：盜竊箱籠等財物。

囊螢照讀：用口袋裝螢火蟲，照著讀書。形容家境貧寒，勤苦讀書。

讀書三餘：餘：冬者歲之餘，夜者日之餘，陰雨者晴之餘。指讀好書要抓緊一切閑餘時間。

餘霞散綺：常用來評論文章結尾有不盡之意。同「余霞成綺」。

綺紈之歲：指少年時代。

歲聿其莫：指一年將盡。聿，語氣助詞；莫，「暮」的古字。

莫可究詰：究：追查；詰：追問。無法追問到底。

詰戎治兵：指整治軍事。

兵微將寡：微、寡：少。兵少將也不多。形容力量薄弱。

寡信輕諾：輕易答應人家要求的，一定很少守信用。

諾諾連聲：一聲接一聲地答應。形容十分恭順的樣子。

聲罪致討：宣佈罪狀，並加討伐。

討價還價：討：索取。買賣東西，賣主要價高，買主給價低，雙方要反覆爭議。也比喻在進行談判時反覆爭議，或接受任務時講條件。

價值連城：連城：連在一起的許多城池。形容物品十分貴重。

城狐社鼠：社：土地廟。城牆上的狐狸，社廟裡的老鼠。比喻依仗權勢作惡，一時難以驅除的小人。

鼠攛狼奔：形容狼狽逃跑的情景。

奔走呼號：奔走：奔跑。呼號：叫喊。一面奔跑，一面呼喚。形容處於困境而求援。

號咷大哭：號咷：大聲哭叫。形容放聲大哭。

哭笑不得：哭也不好，笑也不好。形容很尷尬。

得月較先：水邊的樓臺先得到月光。比喻能優先得到利益或便利的某種地位或關係。

先我著鞭：著：下。比喻快走一步，佔先機。

鞭不及腹：及：到。原意是鞭子雖長，也不能打馬肚子。比喻相隔太遠，力量達不到。

腹心相照：腹心：內心；照：映照，見。以真心相見。比喻彼此很知心，達到心心相印的程度。

照功行賞：按照功勞大小給予不同獎賞。

賞一勸眾：獎勵一個人的先進事蹟而鼓勵很多人。

眾目具瞻：所有人的眼睛都看到了。形容非常明顯。同「眾目共睹」。

瞻顧前後：瞻：向前看；顧：回頭看。看看前面，又看看後面。形容做事之前考慮周密慎重。也形容顧慮太多，猶豫不決。同「瞻前顧後」。

後進領袖：晚輩中最傑出的人。

袖手充耳：謂不聞不問。

耳鬢廝磨：鬢：鬢髮；廝：互相；磨：擦。耳與鬢髮互相摩擦。形容相處親密。

磨礱砥礪：（1）四種質地和顏色不同的磨石。（2）磨礪鍛鍊。

礪帶河山：黃河細得像衣帶，泰山小得像磨刀石。比喻封爵與國共存，傳之無窮。

 成語故事

【城狐社鼠】

　　晉朝時候，朝廷上有個左將軍叫王敦，他的長史官是謝鯤，他倆常在一塊議論朝廷上的事情。有一天，王敦對謝鯤說：「劉隗這個人，奸邪作惡，危害國家，我想把這個惡人從君王身邊除掉，以此來報效朝廷。你看行嗎？」

　　謝鯤想了一想，搖著頭說：「使不得呀，劉隗的確是個壞人，但也是城狐社鼠啊！要挖掘狐狸，恐怕把城牆弄壞；要用火熏死老鼠，或用水灌死老鼠，又怕毀壞了神社廟宇。如今這個劉隗就好比那城上的狐狸、社廟裡的老鼠。他是君王左右的

近臣，勢力相當大，又有君王做靠山，恐怕不容易除掉他。」
王敦聽了謝鯤的話，雖然心裡不高興，也只好甘休。

【價值連城】

　　秦昭王得知趙惠王得到價值連城的和氏璧，想假裝以15座
城池與他交換來騙取璧。趙惠王派藺相如前去交易，秦王拿到
和氏璧後不談城池交換事宜。藺相如設計騙回和氏璧，並派人
連夜將它送回趙國。

 成語練習

以「思」字開頭的成語。

思斷（　）（　）　　　　思潮（　）（　）

思前（　）（　）　　　　思患（　）（　）

思賢（　）（　）　　　　思婦（　）（　）

思歸（　）（　）　　　　思過（　）（　）

思所（　）（　）　　　　思緒（　）（　）

思深（　）（　）　　　　思不（　）（　）

以「思」字結尾的成語。

（　）（　）之思　　　　　（　）（　）之思
（　）（　）之思　　　　　（　）（　）深思
（　）（　）苦思　　　　　（　）（　）所思
（　）（　）周思　　　　　（　）（　）寡思
（　）（　）相思　　　　　（　）（　）冶思
（　）（　）研思　　　　　（　）（　）窮思

※解答在220頁。

成語接龍

山公倒載→載驅載馳→馳名中外→外合裡應→
應天從人→人亡物在→在家出家→家傳戶頌→
頌德歌功→功行圓滿→滿谷滿坑→坑灰未冷→
冷嘲熱諷→諷多要寡→寡二少雙→雙鳧一雁→
雁默先烹→烹龍庖鳳→鳳翥鸞回→回嗔作喜→
喜從天降→降尊臨卑→卑不足道→道盡塗殫→
殫財竭力→力倍功半→半癡不顛→顛顛倒倒→
倒篋傾囊→囊漏儲中→中心搖搖→搖搖擺擺→
擺尾搖頭→頭出頭沒→沒完沒了

成語解釋

山公倒載：指醉酒後躺倒在車上。形容爛醉不醒。
載驅載馳：指車馬疾行。

馳名中外：馳：傳播。形容名聲傳播得極遠。

外合裡應：外面攻打，裡面接應。

應天從人：應：順，順應。上順天命，下應民意。舊常用作頌揚建立新的朝代。

人亡物在：人死了，東西還在。指因看見遺物而引起對死者的懷念，或因此而引起的感慨。

在家出家：指不出家當和尚，清心寡欲，在家修行。

家傳戶頌：家家戶戶傳習誦讀。同「家傳戶誦」。

頌德歌功：頌揚恩德，讚美功績。

功行圓滿：功：功績、僧道等修行的功夫；行：善行。封建迷信指功德成就，道行圓滿。

滿谷滿坑：充滿了谷，充滿了坑。形容多得很，到處都是。

坑灰未冷：比喻時間極為短暫、匆促。

冷嘲熱諷：冷：不熱情，引申為嚴峻；熱：溫度高，引申為辛辣。用尖刻辛辣的語言進行譏笑和諷刺。

諷多要寡：諷喻之言多，切要之言少。

寡二少雙：寡：少。很少有第二個。形容極其突出。

雙鳧一雁：漢蘇武出使匈奴被羈，歸國時留別李陵的詩中有「雙鳧俱北飛，一雁獨南翔」之句。後以「雙鳧一雁」為感傷離別之詞。

雁默先烹：比喻無才者先被淘汰。

烹龍庖鳳：比喻烹調珍奇菜肴。亦形容菜肴豪奢珍貴。同「烹龍炮鳳」。

鳳翥鸞回：翥：高飛。比喻書法筆勢飛動舒展。

回嗔作喜：嗔：生氣。由生氣轉為喜歡。

喜從天降：喜事從天上掉下來。比喻突然遇到意想不到的喜事。

降尊臨卑：尊貴的人委曲自己的身份與地位較低的人交往。

卑不足道：指卑微藐小，不值得一談。

道盡塗殫：塗：通「途」；殫：盡。到了無路可走的境地。比喻窮途末路，末日來臨。

殫財竭力：殫、竭：盡。用盡財力和人力。形容竭盡全力。

力倍功半：指工作費力大，收效小。

半癡不顛：癡：呆傻；顛：同「癲」，瘋癲。裝瘋賣傻。

顛顛倒倒：（1）指神思迷糊錯亂。（2）指事情不順或言行無條理，不可置信。

倒篋傾囊：傾囊倒篋。形容傾盡其所有。

囊漏儲中：常比喻實際利益並未外流。同「囊漏貯中」。

中心搖搖：中心：心中；搖搖：心神不安。形容心神恍惚，難以自持。

搖搖擺擺：（1）形容主意不定。（2）行走不穩的樣子。　坦然自得的樣子。

擺尾搖頭：擺動頭尾，形容喜悅或悠然自得的樣子。

頭出頭沒：比喻追隨世俗。

沒完沒了：無窮盡。

 ## 成語故事

【山公倒載】

晉朝時期，山簡嗜酒成性，是一個十足的酒鬼。他鎮守襄陽時，經常約朋友到高陽池遊玩，少不了要飲酒作樂，他一喝就要喝得爛醉如泥，經常是躺倒在車上，當時人們用「山公倒載」來形容醉鬼。

【喜從天降】

中國傳統吉祥圖案名：唐睿宗景雲二年（712）八月的一天早晨，官居鴻臚寺丞的張文成一覺醒來走出臥室時，忽然發現有只大如栗子的蜘蛛從門梁的一張網上懸空而垂，恰巧掛在自己的眼前。「這是喜蟲啊！」張文成高興得手舞足蹈，「喜蟲天降，喜從天降……」數日後，應驗來了：「皇上頒詔大赦天下，並給百官加階。」這種說法相因成俗後，專繪蜘蛛懸網的瑞圖也就產生了。名稱就叫「喜從天降」。

 成語練習

請分別用下面的成語造一個句子。

冷嘲熱諷：_____

趨炎附勢：_____

沒完沒了：_____

頌德歌功：_____

山公倒載：_____

請根據下面的要求寫成語，每個要求至少寫三個。

描寫人物神態：_____

描寫事情氣勢：_____

來自歷史故事：_____

描寫人之間的情誼：_____

※解答在221頁。

解答篇

Funny Idiom Games

趣味玩成語填空遊戲：

基礎篇2

請把下面以「一」字結尾的成語補充完整。

（始）（終）如一 　　（眾）（口）如一

（九）（九）歸一 　　（歸）（十）歸一

（憑）（城）借一 　　（言）（行）不一

（心）（口）不一 　　（百）（不）失一

（整）（齊）劃一 　　（天）（下）第一

（背）（城）借一 　　（相）（與）爲一

（十）（不）當一 　　（有）（一）得一

請把下面的成語補充完整。

（狂）風（驟）雨 　　（狂）風（暴）雨

（魁）風（驟）雨 　　（櫛）風（䬌）雨

（招）風（惹）雨 　　（驟）風（急）雨

（驟）風（暴）雨 　　（血）風（肉）雨

（鹹）風（蛋）雨 　　（未）風（先）雨

（吞）風（飲）雨 　　（歐）風（美）雨

請將成語和它所對應的歇後語連線。

光棍種地　　　　　　　　鋌而走險

叫花子打了碗　　　　　　血債累累

太監讀聖旨　　　　　　　輕描淡寫

大肚子走鋼絲　　　　　　言而無信

屠戶的帳本　　　　　　　自食其力

白開水畫畫　　　　　　　傾家蕩產

口傳家書　　　　　　　　照本宣科

請把下面的疊字成語補充完整。

儀表（堂）（堂）　　　　野心（勃）（勃）

議論（紛）（紛）　　　　威風（凜）（凜）

死氣（沉）（沉）　　　　氣勢（洶）（洶）

俯仰（唯）（唯）　　　　血淚（斑）（斑）

童山（濯）（濯）　　　　氣息（奄）（奄）

鴻飛（冥）（冥）　　　　小時（了）（了）

第三步

猜一猜，下列謎語的謎底都是成語，請把它補充完整。

新紀錄	———	史（無）（前）例
世界第二大洲	———	（不）（毛）之地
且聽下回分解	———	書不（盡）（言）
口試	———	（言）而不（信）
青年	———	（四）（季）如春
冠亞軍	———	數（一）數（二）
伴奏	———	（隨）聲（趨）和

請用意思相近的詞補充下面的成語。

（爭）奇（鬥）豔	（加）油（添）醋
五（顏）六（色）	（滿）山（遍）野
（文）江（學）海	民（脂）民（膏）
無（法）無（天）	火（急）火（燎）
報（冤）雪（恨）	山（崩）地（塌）
千（錘）百（鍊）	（傷）天（害）理

成語連用，請根據已給出的成語填空，使意思連貫。

當局者迷，（旁）（觀）者（清）

空前絕後，（舉）（世）無雙

君子愛財，（取）之有（道）

君子報仇，（三）（年）不（晚）

皮之不存，（毛）將焉（附）

循環往復，（周）而（復）始

請根據下面的提示寫出正確的成語。

蘇武，吃雪，毛氈：**嚙雪吞氈**

王獻之，管子，豹子：**以管窺豹**

樂昌公主，鏡子，重聚：**破鏡重圓**

彈琴，知音，鐘子期和俞伯牙：**破琴絕弦**

趙高，鹿，馬：**指鹿為馬**

搬家，鄰居，孟子：**孟母三遷**

竹子，書寫，罪大惡極：**罄竹難書**

請根據下面的俗語補充成語。

一問搖頭三不知	——	三（緘）其（口）
一人傳虛，萬人傳實	——	三人（成）（虎）
重賞之下必有勇夫	——	（賞）（罰）分明
上樑不正下樑歪	——	上（行）下（傚）
三人同行小的苦	——	少不（更）（事）
甯爲玉碎不爲瓦全	——	捨（生）取（義）

請將下面的成語補充完整。

有（始）有（終）	有（頭）有（腦）
有（頭）有（尾）	有（憑）有（據）
有（膽）有（識）	有（本）有（源）
有（財）有（勢）	有（聲）有（色）
無（憑）無（據）	無（聲）無（息）
無（欲）無（求）	無（法）無（天）
無（晝）無（夜）	無（家）無（室）
無（盡）無（窮）	無（拘）無（束）

請根據下面這首詩補充成語。

（二）（三）其德　　（落）（葉）知秋
揭（竿）而起　　春（花）（秋）月
（千）言（萬）語　　知（過）（能）改
得寸進（尺）　　心（開）目明
胸有成（竹）　　（浪）酒閒茶
明（月）（入）懷　　（解）衣衣人
目不（斜）視　　襟（江）帶湖

請將下面的成語和與其相關的人物連線。

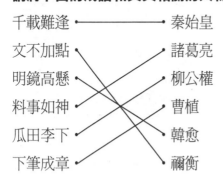

千載難逢　　　　秦始皇
文不加點　　　　諸葛亮
明鏡高懸　　　　柳公權
料事如神　　　　曹植
瓜田李下　　　　韓愈
下筆成章　　　　禰衡

趣味成語填空練習。

最沒有作為的人	———	一（事）（無）成
最錯誤的答案	———	一（無）（是）處
最長的棍子	———	一柱（擎）（天）
最大的滿足	———	天（從）人（願）
最好的記憶	———	過（目）成（誦）
最厲害的舉重運動員	———	拔（山）扛（鼎）

請用意思相反的詞補充下面的成語。

弄（巧）成（拙）	頌（古）非（今）
挑（肥）揀（瘦）	欺（上）瞞（下）
拈（輕）怕（重）	聲（東）擊（西）
將（信）將（疑）	醉（生）夢（死）
完（美）無（缺）	尺（金）寸（土）
起（死）回（生）	（輸）多（贏）少

第八步

成語選擇題。

1、（ C ）成語「無的放矢」中的「矢」指的是

A劍　　B刀　　C箭

2、（ C ）成語「青梅竹馬」中的「竹馬」指的是

A竹子做的馬　　B板凳　　C竹竿

3、（ A ）成語「孺子可教」中的「孺子」指的是

A小孩子　　B迂腐的書生　　C老人

4、（ B ）成語「下車伊始」中的「下車」指的是

A從車上下來　　B新官到任　　C被貶官

請圈出下面成語中的錯別字並寫出正確的。

恆河沙數　　　終南捷**徑**　　荒謬絕**倫**　　**毫**無二致

涇**渭**分明　　　枕戈待**旦**　　坐地分**贓**　　養**尊**處**優**

孤掌難**鳴**　　　唇齒相**依**　　登峰造**極**　　奉**公**守法

第九步

以「悲」字開頭的成語。

悲歌（當）（哭）　　　悲歌（易）（水）

悲歌（擊）（築）　　　悲歌（慷）（慨）

悲天（憫）（人）　　　悲歡（離）（合）

悲痛（欲）（絕）　　　悲喜（交）（集）

悲觀（厭）（世）　　　悲不（自）（勝）

悲憤（填）（膺）　　　悲愁（垂）（涕）

以「悲」字結尾的成語。

（兔）死（狐）悲　　　（樂）（極）生悲

（風）（木）之悲　　　（大）（發）慈悲

（風）（木）含悲　　　（大）（慈）大悲

（霜）（露）之悲　　　（見）（哭）興悲

（狐）（兔）之悲　　　（樂）（極）則悲

請分別用下面的成語造一個句子。

周而復始：季節的春夏秋冬，植物的生長榮枯，周而復始，年年如此。

轉憂為喜：直到大哥打電話回家報平安後，爸媽才逐漸轉憂為喜。

徒有虛名：那個號稱大師的傢伙，根本就是徒有虛名的登徒子。

出神入化：不知道這位老畫師是觀察了多少的活蝦，才能夠畫蝦畫得如此出神入化。

赫赫有名：雖然他在外總是低調不張揚，實際上可是赫赫有名的文學家。

請根據下面的要求寫成語，每個要求至少寫三個。

描寫四季氣候：春暖花開、秋高氣爽、冰雪嚴寒

描寫人物心理：膽戰心驚、忐忑不安、暗自竊喜

描寫人間情誼：忘年之交、情同手足、義結金蘭

來自歷史故事：完璧歸趙、船堅炮利、桃園結義

第一步

請把下面以「數」字結尾的成語補充完整。

（屈）（指）可數 （歷）（歷）可數

（寥）（寥）可數 （數）（不）勝數

（恆）（河）沙數 （濫）（竽）充數

（更）（僕）難數 （心）（裡）有數

（金）（穀）酒數 （渾）（身）解數

（不）（可）計數 （不）（計）其數

請把下面的成語補充完整。

日（積）月（累） 日（新）月（異）

日（滋）月（益） 日（增）月（益）

日（征）月（邁） 日月（爭）（光）

日月（無）（光） 日月（逾）（邁）

日月（交）（食） 日月（磋）（砣）

（忠）（貫）日月 （枉）（費）日月

（遷）（延）日月 （參）（辰）日月

（壺）（忠）日月

一代宗師・二

第二步

請分別用同一個字補充下面的成語。

（予）取（予）奪　　　（愚）夫（愚）婦

（做）張（做）勢　　　（自）棄（自）暴

（一）字（一）句　　　（雜）七（雜）八

（有）條（有）理　　　（知）己（知）彼

（真）刀（真）槍　　　（倚）門（倚）閭

（宜）室（宜）家　　　（亦）步（亦）趨

（知）恩（知）惠　　　（使）臂（使）指

（雙）宿（雙）飛

請將成語和它所對應的歇後語連線。

棉花鋪裡打鐵　　　　高談闊論

唐三藏取經　　　　　旁敲側擊

摩天輪上說書　　　　悲喜交加

扭秧歌打腰鼓　　　　自言自語

穿孝服拜天地　　　　軟硬兼施

對著鏡子說話　　　　好事多磨

猜一猜，下列謎語的謎底都是成語，請把它補充完整。

南極北極　　　　　　————　　（天）南（海）北

四海之內皆兄弟　　　————　　天下（一）（家）

二斗　　　　　　　　————　　偷（工）減（料）

變「奏」為「春」　　————　　（偷）天（換）日

十百千　　　　　　　————　　（萬）無（一）失

化妝　　　　　　　　————　　（勻）脂（抹）粉

選菜刀　　　　　　　————　　唯（利）是（求）

請用意思相近的詞補充下面的成語。

花（好）月（圓）　　　　　（安）身（立）命

油（腔）滑（調）　　　　　（廣）土（眾）民

時（過）境（遷）　　　　　油（乾）燈（盡）

（挑）三（揀）四　　　　　能（言）巧（辯）

心（狠）手（辣）　　　　　（謹）言（慎）行

（掐）頭（去）尾　　　　　伶（牙）俐（齒）

一代宗師・二

成語連用，請根據已給出的成語填空，使意思連貫。

路不拾遺，夜不（閉）（戶）

樂而不淫，（哀）而不（傷）

霧裡看花，（水）中望（月）

心比天高，（命）比紙（薄）

曉之以理，（動）之以（情）

成事不足，（敗）事（有）（餘）

請根據下面的提示寫出正確的成語。

芹菜，文章，謙虛：**獻芹之意**

與頭相反，狐狸，阿諛奉承：**狐狸尾巴**

李白，開花，筆桿：**夢筆生花**

白蛇與法海，洪水，鬥法：**水漫金山**

吵架，桑樹，槐樹：**指桑罵槐**

北的反義詞，帽子，囚犯：**南冠楚囚**

請根據下面的俗語補充成語。

三更燈火五更雞　　　　———　　深（更）（半）夜

君子愛財，取之有道　　———　　生（財）有（道）

不孝有三，無後為大　　———　　（生）兒（育）女

天下沒有不散的筵席　　———　　盛筵（必）（散）

一不做二不休　　　　　———　　始終（不）（懈）

熟讀唐詩三百首，不會作詩也會吟———（熟）能生（巧）

請將下面的成語補充完整。

載（歌）載（舞）　　　　載（浮）載（沉）

載（歡）載（笑）　　　　載（馳）載（驅）

宜（室）宜（家）　　　　宜（家）宜（室）

祝（咽）祝（哽）　　　　祝（鮌）祝（鯁）

做（牛）做（馬）　　　　做（人）做（世）

做（張）做（致）　　　　做（神）做（鬼）

請根據下面這首詩補充成語。

來龍（ 去 ）脈　　　　末如之（ 何 ）

花信（ 年 ）華　　　　說古論（ 今 ）

小鳥（ 依 ）人　　　　（ 此 ）起彼伏

將（ 門 ）虎子　　　　貫朽粟（ 紅 ）

舟（ 中 ）敵國　　　　（人）（面）獸心

如坐（春）（風）　　　（ 相 ）知恨晚

（ 映 ）月讀書　　　　蟬（不）（知）雪

（ 處 ）變不驚　　　　（ 日 ）積月累

安土重（ 舊 ）　　　　貽（ 笑 ）大方

請將下面的成語和與其相關的人物連線。

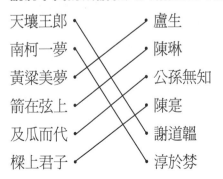

天壤王郎　　　　　　　盧生

南柯一夢　　　　　　　陳琳

黃粱美夢　　　　　　　公孫無知

箭在弦上　　　　　　　陳寔

及瓜而代　　　　　　　謝道韞

樑上君子　　　　　　　淳於棼

請用意思相反的詞補充下面的成語。

捨（近）求（遠）　　　善（男）善（女）

（出）凡（入）勝　　　飛（短）流（長）

假（公）濟（私）　　　（天）經（地）義

（有）名（亡）實　　　（毀）（譽）參半

同（甘）共（苦）　　　自（始）至（終）

返（老）還（童）　　　（朝）令（夕）改

趣味成語填空練習。

最敏捷的才思　　──────　七（步）之（才）

最好的女婿　　　──────　乘（龍）快（婿）

最為難得處境　　──────　（進）（退）兩難

最貴的招牌　　　──────　（金）（字）招牌

最不能充饑的食物　──────　（秀）（色）可餐

膽子最多的人　　──────　（渾）（身）是膽

一代宗師・二

第八步

成語選擇題。

1、（C）成語「滿城風雨」中的「風雨」指的是

　　A 天氣　　　B 世事滄桑　　　C 謠言

2、（A）成語「喜從天降」最初降下來的是

　　A 大雁　　　B 蜘蛛　　　C 喜鵲

3、（B）提出「溫故知新」的學者是

　　A 孔子　　　B 孟子　　　C 莊子

4、（C）成語「我醉欲眠」出自誰之口

　　A 范仲淹　　　B 歐陽修　　　C 陶淵明

請圈出下面成語中的錯別字並寫出正確的。

見**縫**插針　　淺嘗**輒**止　　十面**伏**服　　語驚四**座**

察察為**明**　　家常**裡**短　　畫虎**類**犬　　煙視**媚**行

人心所**向**　　水**清**無魚　　**漁**人之利　　**救**死撫傷

以「馬」字開頭的成語。

馬不（解）（鞍）　　　馬不（停）（蹄）

馬勃（牛）（溲）　　　馬塵（不）（及）

馬齒（徒）（長）　　　馬到（成）（功）

馬耳（東）（風）　　　馬革（裹）（屍）

馬工（枚）（速）　　　馬首（是）（瞻）

馬翻（人）（仰）　　　馬鹿（異）（形）

以「馬」字結尾的成語。

（塞）（翁）失馬　　　（逢）（迎）拍馬

（單）（槍）匹馬　　　（二）（童）一馬

（風）（車）雲馬　　　（白）（馬）非馬

（橫）（刀）躍馬　　　（休）（牛）歸馬

（害）（群）之馬　　　（招）（兵）買馬

（千）（兵）萬馬　　　（青）（梅）竹馬

請分別用下面的成語造一個句子。

天淵之別：你們兩有著天淵之別，就別癡心妄想學他的方式了。

步履維艱：馬拉松比賽到了後半，每次抬腳都深感步履維艱。

艱苦奮鬥：長輩們總是說因為他們年輕時的艱苦奮鬥，我們才有像現在的生活。

前功盡棄：如果現在就離開，那就真的是前功盡棄了。

歸心似箭：每到週五放學後，大家總是歸心似箭想著盡早享受週末假期。

請根據下面的要求寫成語，每個要求至少寫三個。

描寫人物年齡：二八年華、耳順之年、花甲之年

描寫人物動作：振臂高呼、正襟危坐、坦腹東床

描寫人物心情：悲從中來、怒火中燒、喜不勝收

來自寓言故事：危如累卵、杯弓蛇影、邯鄲學步

一代宗師・二

請把下面帶「數」字的成語補充完整。

數米（而）（炊）　　數米（量）（柴）

數典（忘）（祖）　　數黑（論）（白）

數黃（道）（黑）　　數一（數）（二）

數不（勝）（數）　　（燭）（照）數計

（簡）（絲）數米　　（諱）（樹）數馬

（車）（量）斗數　　（濫）（竽）充數

請在下面的括弧裡填上正確的顏色。

一團漆（　黑　）　　一枕（　黃　）粱

一抔（　黃　）土　　一身清（　白　）

（黃）童（白）叟　　近（朱）者（赤）

油光（晶）（亮）　　（　青　）梅煮酒

（粉）白黛（黑）　　槁木死（　灰　）

沉冤莫（　雪　）　　（青）（紅）皂白

第二步

請將成語和它所對應的歇後語連線。

凌晨的星星　　　　　　言必有信

午後看太陽　　　　　　有目共睹

郵遞員做報告　　　　　疑神疑鬼

廣場上看電影　　　　　冷言冷語

地府裡失竊　　　　　　寥寥無幾

站在北極說話　　　　　每況愈下

請把下面的疊字成語補充完整。

累累（如）（珠）　　　湛湛（青）（天）

粥粥（無）（能）　　　作作（有）（芒）

懸懸（而）（望）　　　戚戚（具）（爾）

謙謙（君）（子）　　　汲汲（營）（營）

超超（玄）（著）　　　陳陳（相）（因）

遲遲（吾）（行）　　　栗栗（危）（懼）

善善（從）（長）　　　蹇蹇（匪）（躬）

矯矯（不）（群）

一代宗師・三

猜一猜，下列謎語的謎底都是成語，請把它補充完整。

向瞎子問路　————　問（道）於（盲）

室內作業　————　（無）所不（備）

細菌開會　————　（無）微（不）至

放大鏡　————　（視）而（不）見

哈哈鏡　————　相（沿）成（習）

心算　————　心中（盤）（算）

郵遞員　————　信（手）（拈）來

請用意思相近的詞補充下面的成語。

流（言）蜚（語）　　　（如）花（似）玉

酒（囊）飯（袋）　　　大（吉）大（利）

添（油）加（醋）　　　（捕）風（捉）影

（爭）權（奪）利　　　（同）舟（共）濟

違（法）亂（紀）　　　驚（世）駭（俗）

零（敲）碎（打）　　　開（疆）拓（土）

成語連用，請根據已給出的成語填空，使意思連貫。

道高一尺，（魔）高一（丈）

豐衣足食，安（居）樂（業）

飛沙走石，天（昏）地（暗）

比上不足，比（下）（有）（餘）

重賞之下，必有（勇）（夫）

浪子回頭，（迷）途知（返）

請根據下面的提示寫出正確的成語。

臉，一種水果的花，崔護：**人面桃花**

一種動物的牙齒，比原來多，虛度：**馬齒徒長**

司馬光，木頭，枕頭：**圓木警枕**

女媧，石頭，堵口子：**女媧補天**

伯樂，《相馬經》，尋找：**伯樂相馬**

趙匡胤，艾草治病，分擔：**手足深情**

請根據下面的俗語補充成語。

人怕出名豬怕壯　　　————　　樹（大）（招）風

張家長，李家短　　　　————　　（說）長（道）短

要東就東，要西就西　　————　　說（一）不（二）

砍了腦袋不過碗大的疤　————　　死不（足）（惜）

既來之，則安之　　　　————　　隨（遇）而（安）

人心不足蛇吞象　　　　————　　（貪）得無（厭）

請將下面的成語補充完整。

有憑有（據）　　　　有錢有（勢）

有三有（倆）　　　　有聲有（色）

有（說）有笑　　　　有（頭）有臉

有（始）有終　　　　有（物）有則

有心有（意）　　　　有血有（肉）

有勇有（謀）　　　　有枝有（葉）

一代宗師‧三

請根據下面這首詩補充成語。

途（遙）（日）暮　　　（　爐　）火純青
萬（紫）（千）紅　　　飛（瀑）（流）泉
荊釵（　布　）裙　　　封金（　掛　）印
燭（　照　）數計　　　火樹（　銀　）花
灰（飛）（煙）滅　　　齒頰（生）（香）
將信將（　疑　）　　　馬首（　是　）瞻
華封（　三　）祝　　　（　直　）言不諱
（下）馬（看）花　　　（　川　）澤納污
鳳引（　九　）雛　　　階（　前　）萬里
（河）（落）海乾

請將下面的成語和與之相關的人物連線。

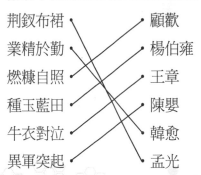

荊釵布裙　　　　顧歡
業精於勤　　　　楊伯雍
燃糠自照　　　　王章
種玉藍田　　　　陳嬰
牛衣對泣　　　　韓愈
異軍突起　　　　孟光

一代宗師‧三

請把下面意思相反的成語補充完整。

（喜）新（厭）舊 —— 始終（如）（一）

陽春（白）（雪） —— 下里（巴）（人）

（不）（值）一顧 —— （五）（體）投地

（怨）天（尤）人 —— （悔）（過）自責

（縱）虎（歸）山 —— （趕）（盡）殺絕

明（目）張（膽） —— （偷）（偷）摸摸

趣味成語填空練習。

最多情的蓮藕 ——— 藕（斷）絲（連）

最多房子的兔子 ——— 狡兔（三）（窟）

最有權勢的親戚 ——— （皇）親（國）戚

最不像人的軍師 ——— （狗）（頭）軍師

最詭異的長相 ——— （牛）頭（馬）面

最貴的雨 ——— （春）雨如（油）

最少的軍隊 ——— （單）槍（匹）馬

成語選擇題。

1、（A）成語「火眼金睛」最初是神話故事中誰的本領？

　　A 孫悟空　　B 二郎神　　C 哪吒

2、（C）「醉翁之意不在酒」出自誰的文章？

　　A 蘇東坡　　B 歐陽修　　C 辛棄疾

3、（B）成語「前倨後恭」說的是歷史上誰的經歷？

　　A 蘇武　　B 蘇秦　　C 張儀

4、（C）成語「粥粥無能」中的「粥粥」意思是

　　A 一種食物　　B 鳥叫聲　　C 軟弱無能

請圈出下面成語中的錯別字並寫出正確的。

癡人說夢　　　言重九**鼎**　　　**異**想天開　　　語焉不**詳**

駭人聽聞　　　揮霍無**度**　　　節**哀**順變　　　富而不**驕**

民不**聊**生　　　盛宴不**再**　　　知書**達**理　　　約定俗**成**

以「思」字開頭的成語。

思斷（義）（絕）　　　思潮（起）（伏）

思前（想）（後）　　　思患（預）（防）

思賢（如）（渴）　　　思婦（病）（母）

思歸（其）（雌）　　　思過（半）（矣）

思所（逐）（之）　　　思緒（萬）（千）

思深（憂）（遠）　　　思不（出）（位）

以「思」字結尾的成語。

（故）（劍）之思　　　（孺）（慕）之思

（霜）（露）之思　　　（發）（人）深思

（勞）（心）苦思　　　（匪）（夷）所思

（孔）（情）周思　　　（刻）（薄）寡思

（聞）（聲）相思　　　（倡）（情）冶思

（潛）（精）研思　　　（極）（智）窮思

第十步

請分別用下面的成語造一個句子。

冷嘲熱諷： 他受到同學的冷嘲熱諷後，哭著衝出教室外去了。

趨炎附勢： 趨炎附勢就和牆頭草沒兩樣，只會對著權貴阿諛奉承。

沒完沒了： 再計較下去就真的沒完沒了了。

頌德歌功： 看著盲從者在那頌德歌功，一旁的人只能搖頭嘆息。

山公倒載： 宴後他執意要自行開車回家，卻在路上發生了車禍，即便警察敲門他仍依舊山公倒載。

請根據下面的要求寫成語，每個要求至少寫三個。

描寫人物神態： 氣宇軒昂、目光如炬、不怒而威

描寫事情氣勢： 來勢洶洶、大勢已去、如火如荼

來自歷史故事： 圍魏救趙、臥薪嘗膽、賞罰分明

描寫人之間的情誼： 莫逆之交、狐群狗黨、君子之交

一代宗師·三

永續圖書
線上購物網

www.foreverbooks.com.tw

◆ 加入會員即享活動及會員折扣。

◆ 每月均有優惠活動，期期不同。

◆ 新加入會員三天內訂購書籍不限本數金額，
即贈送精選書籍一本。（依網站標示為主）

專業圖書發行、書局經銷、圖書出版

永續圖書總代理：
五觀藝術出版社、培育文化、棋茵出版社、達觀出版社、
可道書坊、白樣文化、大拓文化、讀品文化、雅典文化、
知音人文化、手藝家出版社、璞珅文化、智學堂文化、語
言鳥文化

活動期內，永續圖書將保留變更或終止該活動之權利及最終決定權。

i-smart

智學堂
智慧是學習的殿堂

趣味玩成語填空遊戲：

★ 親愛的讀者您好，感謝您購買 _____基礎篇2_____ 這本書！

為了提供您更好的服務品質，請務必填寫回函資料後寄回，
我們將贈送您一本好書（隨機選贈）及生日當月購書優惠，
您的意見與建議是我們不斷進步的目標，智學堂文化再一次
感謝您的支持！
想知道更多更即時的訊息，請搜尋"永續圖書粉絲團"

您也可以使用以下傳真電話或是掃描圖檔寄回本公司電子信箱，謝謝！

傳真電話： 電子信箱：
（02）8647-3660 yungjiuh@ms45.hinet.net

姓名：_____ ○先生 ○小姐 生日：_____ 電話：_____

地址：_____

E-mail：_____

購買地點（店名）：_____ 購買金額：_____

職　　業：○學生　○大眾傳播　○自由業　○資訊業　○金融業　○服務業　○教職
　　　　　○軍警　○製造業　○公職　○其他 _____

教育程度：○高中以下（含高中）　○大學、專科　○研究所以上

您對本書的意見‧ ☆內容　　　　　○符合期待　○普通　○尚改進　○不符合期待
　　　　　　　　☆排版　　　　　○符合期待　○普通　○尚改進　○不符合期待
　　　　　　　　☆文字閱讀　　　○符合期待　○普通　○尚改進　○不符合期待
　　　　　　　　☆封面設計　　　○符合期待　○普通　○尚改進　○不符合期待
　　　　　　　　☆印刷品質　　　○符合期待　○普通　○尚改進　○不符合期待

您的寶貴建議：